기원 *The Origin of Life* 30.0×42.0cm,
Bead & Mixed Media, 2006

자화상 *SelfPortrait* 37.9×45.5cm, 2011

Art
Cosmos

김 령

Kim Lyoung

서문당

김 령
Kim Lyoung

초판인쇄 / 2014년 12월 31일
초판발행 / 2015년 1월 7일

지은이 / 김 령
펴낸이 / 최석로
펴낸곳 / 서문당
주소 / 경기도 일산서구 가좌동 630
전화 / (031) 923-8258
팩스 / (031) 923-8259
창업일자 / 1968.12.24
창업등록 / 1968.12.26 No.가2367
등록번호 / 제406-313-2001-000005호

ISBN 978-89-7243-668-3
잘못된 책은 바꾸어드립니다.

차례
Contents

1.

꽃

Flower

홀로서기 41.0×32.0cm, Bead & Mixed Media, 2006

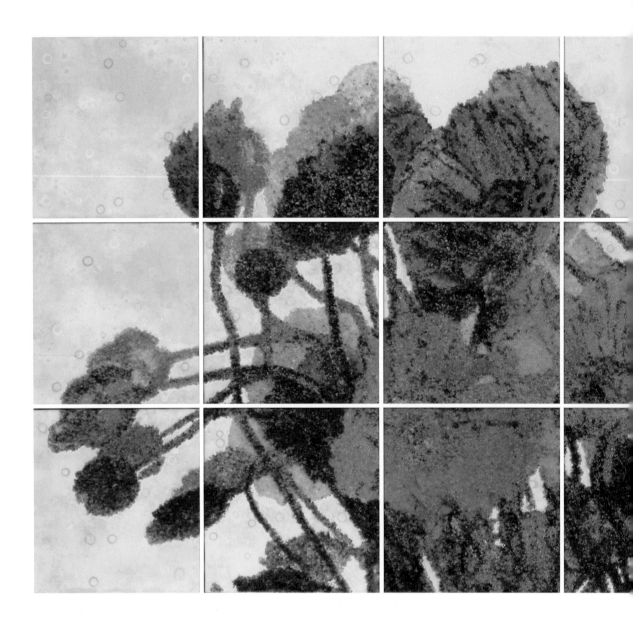

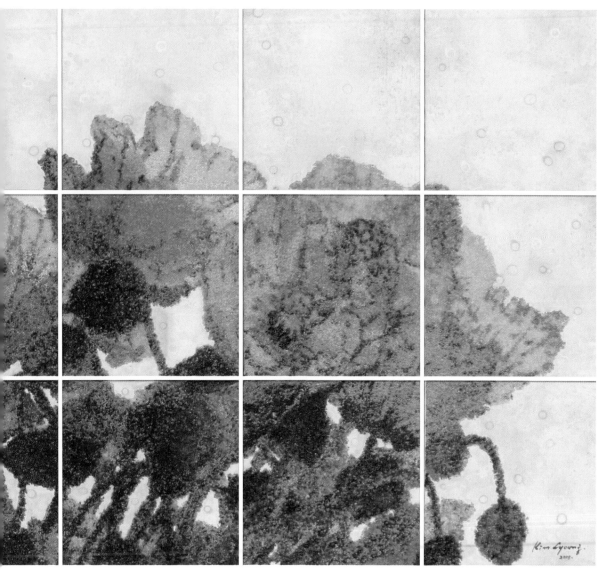

해탈(解脱) *Emancipation* 210.0×90.0cm, Bead & Mixed Media, 2010

삶의 투사(投射)로서의 그림

윤진섭(미술평론가)

김령의 작업실 책상 위에는 색깔별로 각양각색의 작은 구슬(bead)이 담긴 종이컵들이 가지런히 정돈돼 있다. 어림짐작으로 봐도 수백 개는 될 듯싶은 그것들은 색깔별로 잘 분류돼 있어서, 가령 청색조면 코발트블루에서 군청색까지 다양한 색상을 구사할 수가 있어 물감의 대용으로 쓰인다. 이 비드가 바로 그림을 그릴 때 김령이 사용하는 주재료이다. 그는 물감이 아닌 이 산업재(産業材)를 사용하여 독특한 질감의 효과를 낸다. 그러니까 그의 작업은 지극히 아날로그적인 수공(手工)에 의존하여 이루어지는 셈이다. 속도가 생명인 이 디지털의 시대에 일일이 손으로 캔버스를 메우는 이 '느림의 미학'이라니. 그러나 0과 1의 숫자배열에 의해 일정한 간격으로 깜빡이는 디지털 시간관과는 달리, 마음대로 속도를 조절할 수 있는 아날로그적 시간관은 인간의 상념을 주체적으로 이끌 수 있다는 점에서 노동에서 오는 인간 소외로부터 벗어나 있다.

꽃을 소재로 한 김령의 작품들이 십대에서 시작해 60대 후반에 달한 현재에 이르기까지 십년 단위의 각 단계마다 짙은 감정이입을 이루고 있는 것은 바로 이 작가적 상념과 관계가

순수 *Innocent* 70.0×42.0cm,
Bead & Mixed Media, 2009

다. 김령은 자신이 제작한 작품들을 가리키며 "이 그림은 십대 때의 나, 저 그림은 이십대 때의 나 자신"이라고 말한다. 그러나 1백호에 달하는 커다란 캔버스 속에는 오로지 꽃들만이 존재할 뿐이다. 그 꽃들이 바로 자신이라고? 그러나 작품이 작가적 삶의 분비물이자 응축이라는 당연한 사실을 십분 인정한다면, 작가의 그러한 진술을 용인하지 않을 수 없을 터이다.

한국 여인의 평균적인 삶을 훨씬 웃도는, 남다른 삶의 이력을 지닌 김령으로서는 충분히 그럴 수 있으리라고 생각하며 작품을 바라본다. 그의 그림들은 60년대부터 시작해 2010년대의 허리를 지나는 현재에 이르기까지 각 시기의 굴곡진 인생을 회상하며 그리는 일종의 회고록과도 같다. 그는 비드를 캔버스에 부착할 때 마치 한 땀 한 땀 십자수를 놓듯이, 거기에 맞는 색을 고른다. 그러한 행위는 신인상주의 화가 폴 시냐이 순색을 얻기 위해 파렛트에서 물감을 혼합하지 않고 점묘를 한 행위와도 닮았다. 시냐이 행한 이 감색혼합(減色混合)의 원리는 물감의 혼합에 의존하지 않고 관객의 순수한 시각적 혼합에 의존하는 새로운 기법이었다.

김령의 작업에서 중요한 것은 호흡과 노동의 의미이다. 비드를 미디엄이 칠해진 캔버스 위에 부착할 때, 거기에 투여되는 엄청난 양의 노동은 곧 삶의 성실한 자세와도 관련된다고 볼 수 있다. 그것은 마치 석공이 축성(築城)을 할 때 하나의 돌을 정성을 다해 다듬는 것처럼, 개개의 비드는 인생이라는 성의 원자(原子)인 것이다. 김령이 작업에 기울이는 그러한 공력은 마치 조선의 여인들이 바느질을 할 때 느끼는 심정을 연상시킨다. 그처럼 장시간에 걸친 노동을 통해 화면에는 시간이 갈수록 꽃의 형태가 드러나게 되고 점차 색의 계조(gradation)를 갖추면서 입체감을 얻게 되는 것이다.

그러나 꽃을 소재로 한 김령의 그림에서 입체감이 주된 요소는 아니다. 입체감은 단지 사

물의 형태를 부각시키기 위한 수단에 불과할 뿐, 오히려 평면적인 느낌이 보다 강하다고 할 수 있다. 그러한 평면적인 느낌은 붓의 예리한 선묘에 의한 사물의 테두리가 존재하지 않는데 기인하는 것이기도 하지만, 그보다는 오히려 비드라고 하는 사물이 갖는 '사물성'에 기인하는 것처럼 보인다. 미디엄과 뒤섞이는 바람에 약간 채도가 떨어져 보이는 비드들은 마치 따뜻한 열에 녹은 설탕처럼 부드러운 느낌을 준다. 사물과 사물과의 경계가 느슨한 상태는 그만큼 부드러운 효과를 가져다주기 때문이다.

　　김령의 작품은 꽃 자체의 이미지 보다는 가령 커다란 꽃잎이라든가 줄기, 잎사귀와 같은, 꽃을 구성하는 요소들 간의 구획이 느슨함으로써 특정한 부분을 확대해서 볼 때 마치 축축한 대지와도 같은 느낌을 준다. 물론 내부분의 작품이 꽃의 구체적인 형태와 색깔을 드러냄으로써 구체적인 이미지를 지니고 있으나, 화사한 꽃이라기보다는 축축한 대지, 곧 모성성이 더 부각되고 있다. 삶의 무수한 주름에서 오는 어떤 슬픔과도 같은 느낌, 그 애조를 띤 정조(情調)의 내음이 맡아질 때가 있다. 꽃의 표현에서 음영으로 나타나는 이 색의 구슬픈 느낌은 그러

생(生)의 판타지아 870.0× 270.0cm, Bead & Mixed Media, 대명 비발디파크 체리동, 2011

나 어떤 작품에서는 화사함으로 바전되기도 하다. 이때 ㄱ 이율배바은 곧 삶의 이율배바이기도 하다. 그것은 시인 김지하의 표현을 빌면 회로애락을 통해 얻어진 삶의 어떤 그늘과도 상통하는 것일진대, 그 그늘을 보편적인 지평으로 승화시킬 수 있는 새로운 표현술이 필요한 듯도 싶다. 가령 꽃의 구체성을 줄이는 반면 추상성을 강화하는 것도 하나의 방법이 아닐까 생각한다.

　　김령은 오랜 세월 인체 크로키에 몰입해 왔다. 빠른 순간에 대상의 특징을 포착하여 화면에 옮기는 크로키는 그 만큼 뛰어난 순발력과 관찰력을 필요로 한다. 그런 점에서 볼 때 김령은 대상의 묘사라든지. 화면 구성, 색채의 구사에서 노련미를 보여준다.

　　〈판타지아-오늘을 여는 소리〉(4m×1.2m, 2008)는 대작이다. 격자 형태의 장방형 캔버스에 가지각색의 장미꽃을 가득 채운 이 작품은 김령의 대표작 가운데 하나이다. 이 작품은 구성적인 면에서나 색의 조화, 배열에 이르기까지 다년 간 꽃을 그려온 김령의 전 역량이 실려 있다. 각양각색의 장미꽃들은 서로 조화를 이루며 하나의 화면에 공존하고 있다. 그 공존은 색들의 조화와 형태의 다양한 바리에이션을 통해 나온다. 이것은 그고 삭은 꽃들의 조화, 푸른색과 붉은색, 베이지, 펑크 등 다양한 색채의 조화가 커다란 울림을 낳는 작품이다.

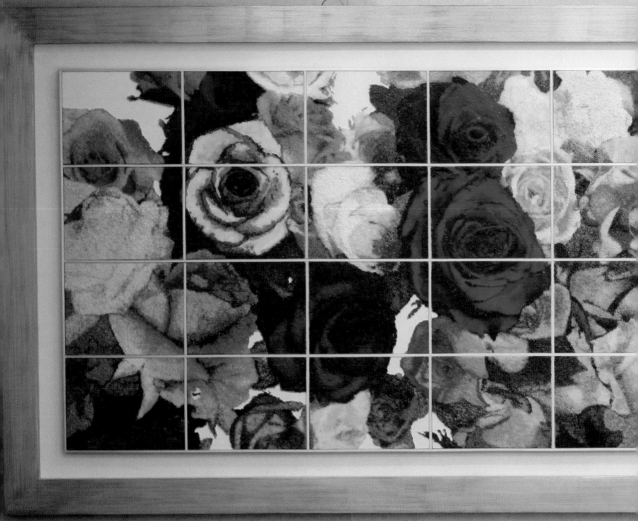

생의 환타지아 *Fantagia* 120.0×400.0cm,
Bead & Mixed Media, 서울성모병원, 2009

그와 더불어 정방형의 작은 캔버스 연작으로 이루어진 작품(새로운 빛-인생을 담다, 2008)은 꽃의 다양한 표정에 주목한 그림이다. 이 연작은 꽃의 표현에 있어서 구상과 반구상, 추상 등 다양한 기법적 구사를 통해 대상의 본질을 묻고자 한 작품이다. 이제 삶의 한 축도이자 상징으로서의 꽃은 김령에게 있어서 하나의 화두가 아닐 수 없는 이유인 것이다.

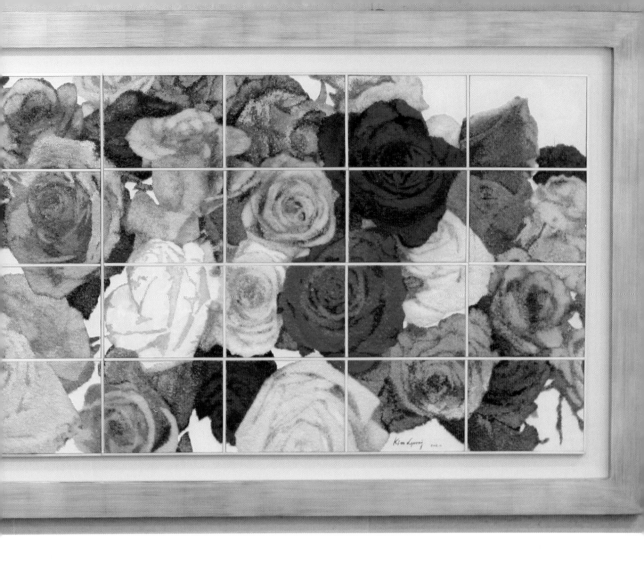

Painting as the Projection of Life

Yoon Jin-Sup (International Association of Art Critics, Vice President)

On Kim Lyoung's desk in her studio are cups that are neatly organized filled with beads of an array of colors in each. They look well over hundreds in their numbers and are arranged like the ones you see in a color chart (if in 'blue category,' a range blue colors from cobalt blue to navy are lined up)— which are to be used as alternative to paint pigments. These beads are the main medium Kim Lyoung uses for her work. She creates unique textures by using industrial material, not conventional art supplies. And this implies her preference for analogous process at an extreme level. Call it "esthetic pursuit of slowness," since she is going against the current of modern world of speed and digital application. She does that by filling each granular portion of her canvas with her hands, one by one. Unlike digital concept of time, where a set of binary code expresses the interval of blinking cursor represent second, her analogous concept of time whose pace is molded by the flow of her conscious keeps her

10's
하늘에 반짝이는 별을 볼 수 있어서 밤이 좋았다. 두려움 없는 나의 꿈은 밤하늘에 불꽃놀이를 하듯 피어 올랐다. 검은 하늘에 수 놓는 별처럼 연하디 연한 꽃가지에 커다란 꿈망울이 열리듯이.

10's, 162.0×130.0cm, Bead & Mixed Media, 2013

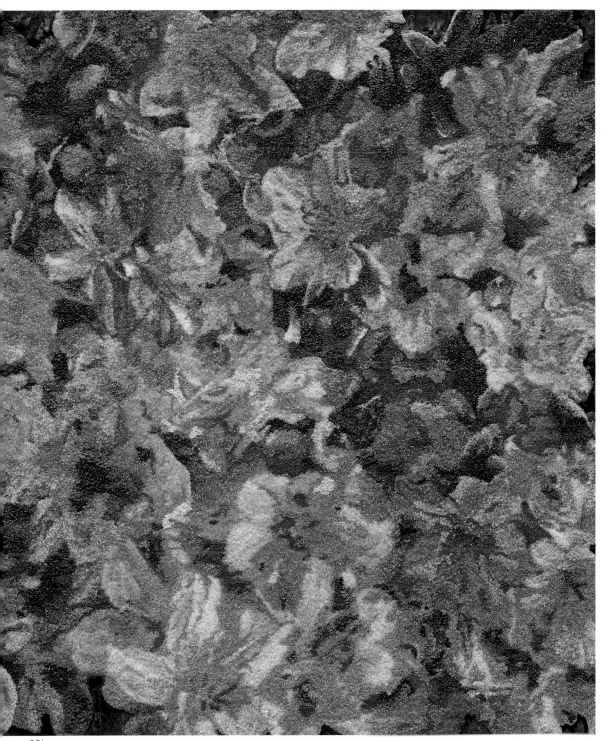

20's

그저 내 이야기를 하는 듯 "All alone am I" Benda Lee의 노래가 좋았다. 'All alone am I ever since your goodbye. All alone wilh just a beat of my heart. People all around but I don't hear a sound Just the lonely beating of my heart."

20's, 162.0×130.0cm, Bead & Mixed Media, 2013

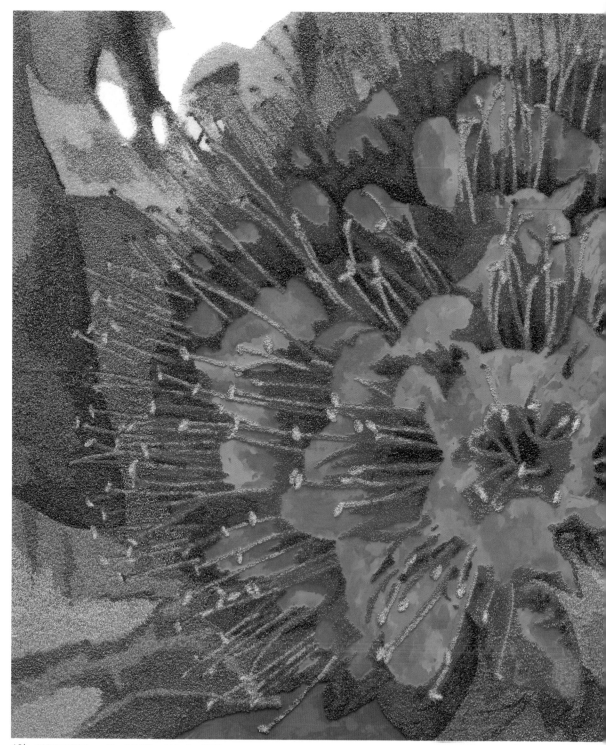

40's, 160.0×130.0cm, Bead & Mixed Media, 2014

40's

검정 벨벳이 드리워진 하늘에 불꽃놀이가 시작되었다. 별들은 내 속에 스며들었다. 모두 사라진 후 눈부시게 빛나는 빛이 쏟아져 나왔다.

away from the feel of isolation derived from depravity of human labor.

Having started with flower motif during her adolescence, she has transformed her emotional projection at deeper degree for each decade, and such phenomenon has much to do with artist's relationship with artistic flow of conscious. As she points out her work, she describes each piece by referring it "this is myself in my teens, that piece is myself in my twenty's." However, all we see in a size 100 canvas are but flowers. Do these flowers embody herself? If we openly accept the notion that artist's works are the quintessence of her secretion, such premise help us grasp the intent of description of her own works.

When I gaze at her works, I fully embrace her walks described as her works representing her very own self, as she led a unique life that transcends the usual treading women. Her paintings resembles a memoir, which I get a glimpse of the curvy trails she journeyed from the 60's to current decade. She painstakingly picks each colored bead to place on her canvas, as if she is embroidering with hand needle. Such act reminds me of Paul Signac, a Neo Impressionist, who, in attempts to attain pure color, did not mix colors, but filled his work with dots. Signac's subtractive color mixing was a new technique where the arrangement of color dots will be processed not by artists' mixing, but by pure audience's visual mixing of those dots.

Focal point of her work is the meaning of breathing and labor. While she is attaching the beads on the canvas glossed over with an adhesive medium, the massive amount of her labor, which, then, is heavily related to her diligent attitude toward life. Her work process also overlaps with how a stone mason articulately chisels a stone to make the perfect fit of it around a castle. And for Kim, each of her beads is an atom comprising her life. Her concentration of laying her medium on canvas also summons the image of Korean women half a millennium ago, working on fine embroidery with hands under dim lamp light. As long hours of labor continue to flow, the shape of flowers surface on the canvas, then its three—dimensional shape take place as gradation of colors are articulated.

However, her focus is not necessarily on three—dimensional feel of flowers, her motif. Shaping the three—dimensional form of an object is a means, where flatness of things sometimes power over realistic depiction. The flatness often comes from the absence of boundary defined by fine touch of a brush, however,

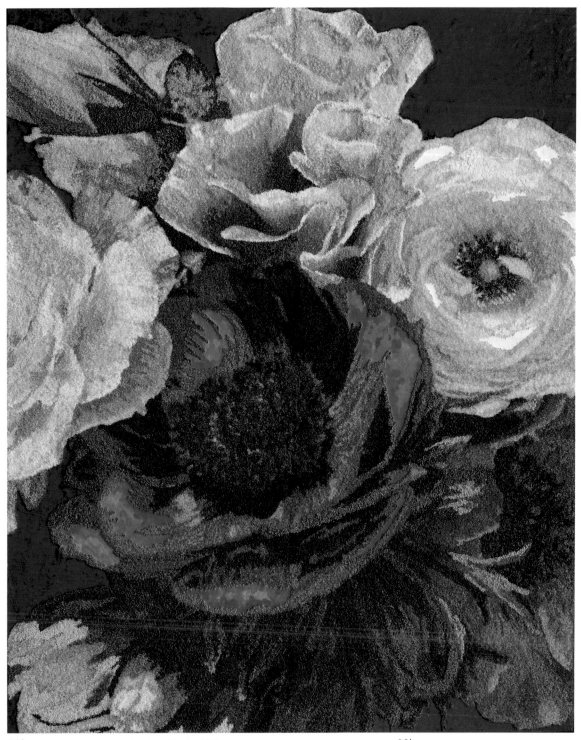

30's, 160.0×130.0cm, Bead & Mixed Media, 2013

30's
상처는 있겠지만 시련은 사람을 참 단단하게
한다. 인간을 더욱 성숙시키는 발효제 같은

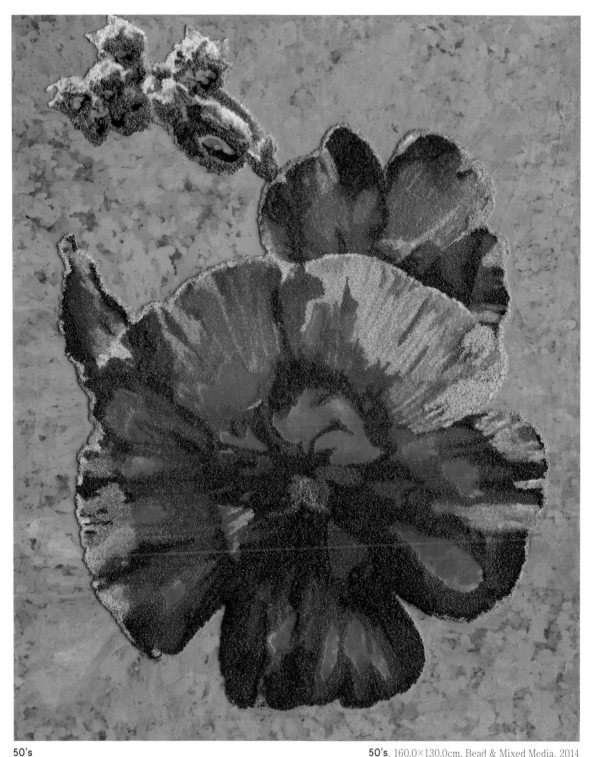

50's

누구나 가슴 속에 '접시꽃 당신을 묻고 산다.
나의 접시꽃 당신은 누구였을까? 당신의 접시
꽃 당신은 누구인가요?'

50's, 160.0×130.0cm, Bead & Mixed Media, 2014

60's, 130.0×160.0cm, Bead &
Mixed Media, 2014

60's
작은 꿈들이 모여 큰 꿈이 되듯이 작은 꽃들이
수없이 모여 또 하나의 몸을 이루고 만개한 한
송이로 피어난다.

70's ▷
꽃구름 사이에 오롯이 떠 있다 자연의 색을 품
고 소리 없이 웃는다.

in Kim's case, bead's material aspect blurs such boundary. Beads semi-buried into the adhesive medium give it a feel of sugar melted in warm heat, while creating blurred chroma. As the boundary between each object (bead) is loose, softness of form is created and sustained.

Kim's works do not clearly define the boundary of components of flowers such as stem, leaves, and petals, and when a portion of her painting is zoomed in, it feels like looking a dew-saturated landscape. Of course, most of her works have well-defined shapes of flowers, which she captures their detailed shape and colors. But instead of beaming with brilliant liveliness, those flowers hit the note of maternal instinct (juxtaposed with moist landscape) harder. Sentiment generated by her works almost stimulates olfactory sensation with a fragrance of melancholy, or chastised heart yearning for love. The highs and lows of the value laid on the flowers in other works of hers, take a turn around and creates floral vividness. Antinomy in such changes of mood matches that felt about life. Borrowing from the words of Kim Ji-ha, a Korean poet, that

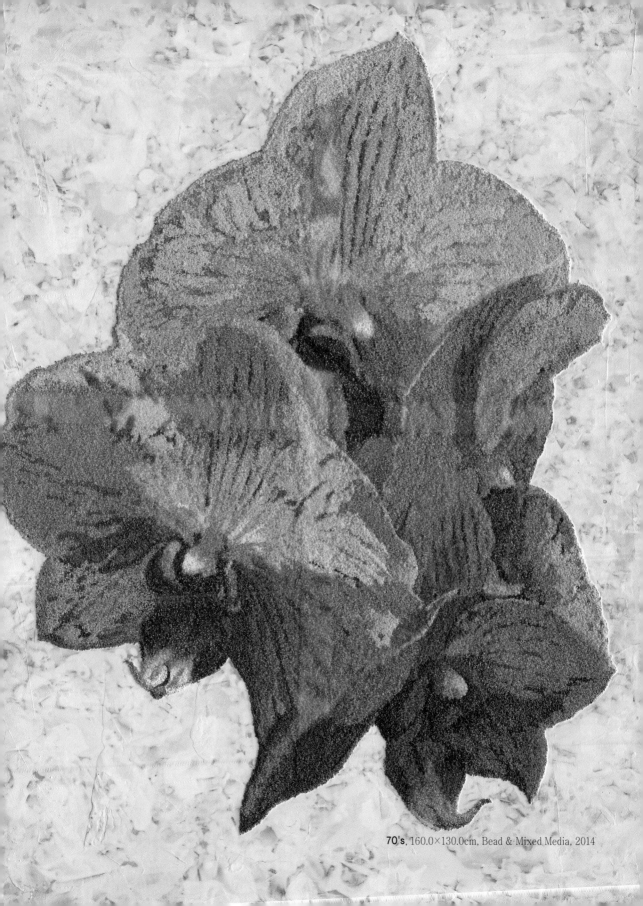

70's, 160.0×130.0cm, Bead & Mixed Media, 2014

antinomy is similar to a shadow cast through experiencing all kinds of emotion offered in life, and that "shadow" seems to be in need of a new means of expressing in order to surface it onto conventional, widely-accepted horizon. For instance, Kim may be achieving it by reinforcing abstraction on the flowers while reducing their detailed depiction.

Kim Lyoung has been immersed into nude croquis for a long time. As croquis is an art of transcribing characteristics of a model in short interval of time, it requires exceptional level of instantaneity and observation. Kim, through her croquis, exhibits maturity in framing, capturing the moment, and use of colors.

Fantasia- The Sound of Opening Today (4m x1.2m, 2008) is her masterpiece. Plethora of colorful roses covering a latticed, oblong canvas, it is known as one of her representative works. Fantasia contains spectrum of her artistic capacity accumulated by years of painting flowers, ranging from structure, color arrangement, positioning. Roses of different colors harmoniously cohabit a screen. Such cohabitation is possible through varying color combination and forms. Fantasia makes a resounding sound wave with the harmony among flowers of different sizes, colors, including red, blue, beige, pink and others.

Along with Fantasia, her New Light- Contains Life (2008) is a series of small oblong-shaped canvases, with emphasis on the emotional expression of the flowers. This series cast a question about the essence of the object through varied technical approaches, such as conceptualizing, de-conceptualizing, and abstraction. As an icon of life, the flowers have almost fateful reason to be the main discourse for Kim Lyoung.

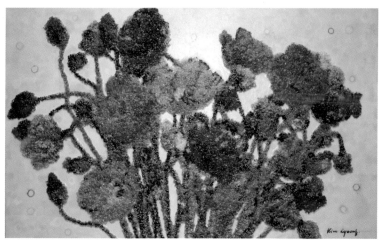

꿈 *Dreaming* 72.0×42.0cm, Bead & Mixed Media, 2010

푸른 밤 *Blue Sky.* 180.0×120.0cm, Bead & Mixed Media, 2012

꽃의 얼굴 *Face of Flowers* 60.0× 60.0cm(각), Bead & Mixed Media, 2011

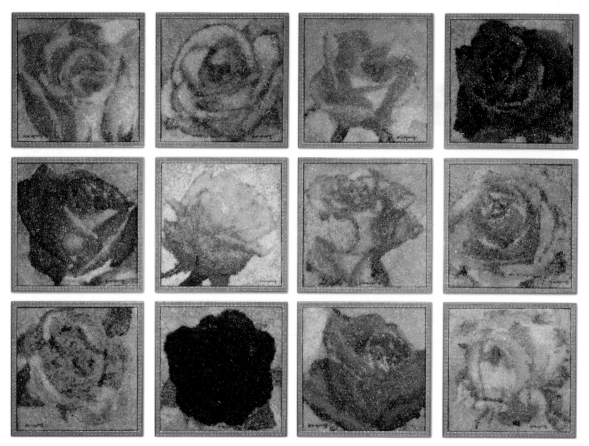

첫사랑 *First Love* 90×120cm, Bead &
Mixed Media, 2011

꽃의 판타지아

김종근(미술평론가. 아트 앤 컬렉터 발행인)

김령의 작품들은 두 가지 점에서 르느아르의 그림과 고백을 생각나게 한다.

"나는 누드를 바라본다. 그러면 거기에는 무수히 많은 작은 색 점들이 있다, 나는 그 숭에서 내 캔버스 위의 육신을 생동케 해 줄 색 점을 찾아내야만 한다. 그러나 그들이 어떤 그림을 설명할 수가 있다면, 그 그림은 이미 예술이 아닐 것이다."

인상파 시대 최고의 누드화가인 오퀴스트 르느아르가 100점에 가까운 주옥같은 누드화를 그린 것처럼, 김령도 여인의 탐미적이면서 에로틱한 누드작품에 오랫동안 탐닉하고 이제는 그 아름다운 색점을 구현하고 있기 때문이다.

만약 신이 여성의 가슴을 그와 같이 만들지 않았다면 과연 나는 화가가 되었을까 라고 르느아르가 자문했던 것처럼 김령도 여체의 아름다움에 빠져 누드에 열정을 바쳤었다.

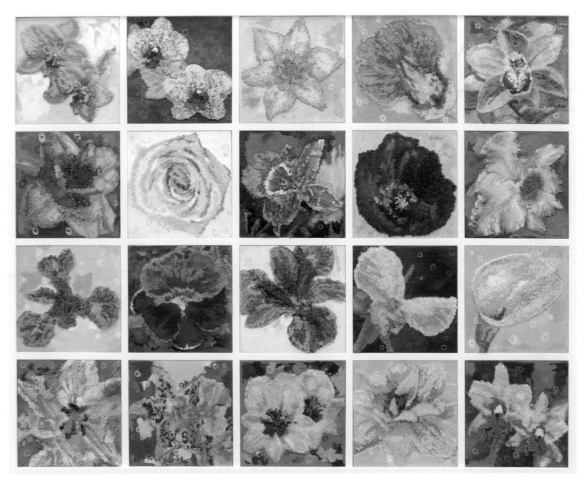

그러나 이제 그는 누드를 잠시 접어두고 꽃으로 돌아왔다. 무엇보다도 누드화를 잘 그리던 화가로서 여체가 주는 아름다움을 보였기에 일견 그의 꽃 그림으로의 변신은 다소 당혹스럽기도 하다.

꽃의 얼굴 *Face of Flowers.* 150.0× 120.0cm, Bead & Mixed Media, 2011

그가 누드에서 꽃으로 눈을 돌렸다는 것은 단순히 모티브가 바뀐 것만을 의미하진 않는다.

재료와 색조에서도 그 변화가 있기 때문이다.

최근 그의 그림의 특징은 작은 그림들이 모여 하나의 작품으로 이루어진다. 다분히 조립의 형태로 완성된 그림들은 흡사 꽃으로 만드는 영상사진의 파노라마를 보는 듯 다채롭기 조차하다.

작은 소품들이 모여 하나의 커다란 모자이크로 엮어내는 그 꽃들은 분명 김령에게 유미적인 누드의 시대에서 빠져 나와 자신을 닮은 이상세계에 도달하려는 더 벨벳 같은 그림으로 돌아오게 만들었다.

왜 그는 누드에서 꽃으로 옮겨 간 것일까?

그는 2006년 경 뉴욕에 다녀오면서 새로운 재료와 기법에 장식품에 유혹을 당했다고 했다. 스티로폴을 오려서 부조작업을 하고 그것으로 꽃으로 만든 후 그 위에

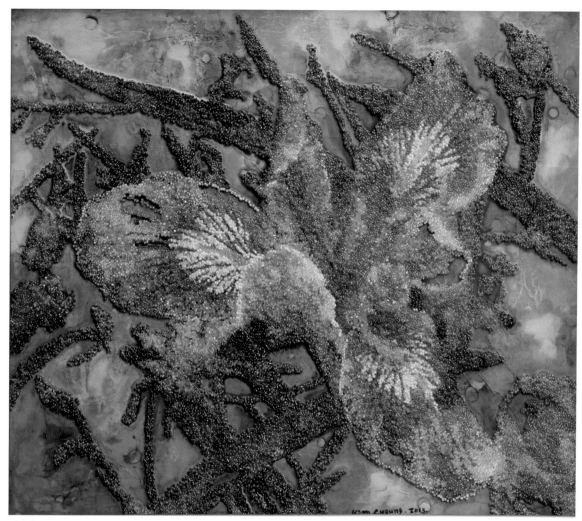

아이리스 *Iris* 53.0×45.5cm, Bead & Mixed Media, 2013

반짝거리는 작은 비즈라는 알갱이로 화면을 장식하는 일에 빠진 것이다.

　새로운 것에 호기심이 많은 그에게 이 손작업은 이내 그를 신선한 화면 장식에 몰입하게 만들었고, 그 장식은 이전의 회화적 분위기에서 장식성이 강한 보석 같은 꽃그림으로 변모했다.

　자연스럽게 이 흐름에서 가장 알맞은 테마가 꽃이었다. 물론 여기에는 그의 놀이정신, 즉 "짓꺼리"에 대한 숨길 수 없는 그의 마음이 가장 큰 몫을 차지한다. 그는 이 무수한 꽃들에게 자신의 비밀스런 주문을 걸어두기도 하고, 기호를 은밀하게 감추어 놓는다.

　그것은 꽃의 표정에서 읽혀진다. 자신의 감출 수 없는 열정은 붉은 색으로 나타나는가 하면, 욕망은 꽃잎의 형상에서 뜨겁게 일어나며, 평안은 절제된 색상의 안정감에서 보여진다.

어쩌면 그에게 꽃은 이렇게 자신의 감성과 이야기를 담아내는 충실한 그릇이자 의인화의 대상인 것이다.

　이 점에서 김령은 언제나 거침없이 예술적 실험을 시도하는 작가이다 최근 그가

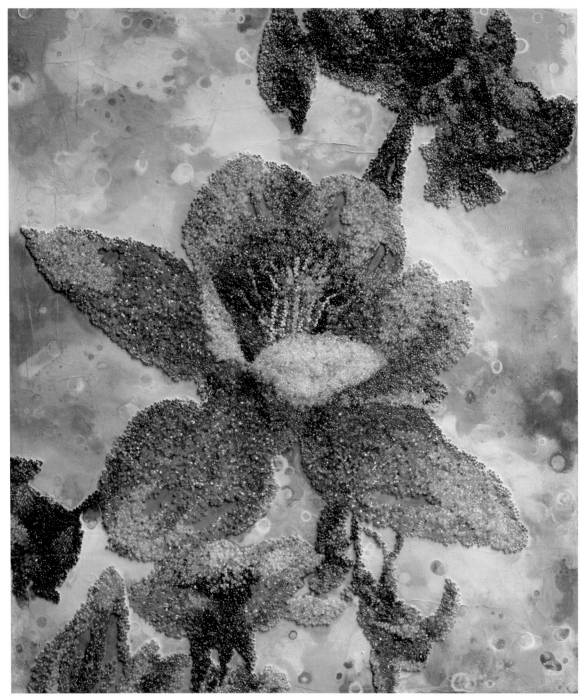

꽃구름 *Glowing Clouds* 45.5×53.0cm,
Bead & Mixed Media, 2013

공모에서 당선되어 작업한 조형물이나 입체적인 작품들은 그가 얼마만큼 새로운 것에 대한 내밀한 호기심과 열망이 큰 것을 볼 수 있다.

김령은 기존의 오일로 그려진 꽃을 그리는 방식보다는 그만의 스타일로 꽃을 표현하며 그 아름다운 꽃의 환영에 자신의 감정을 불어 넣거나 이입 시킨다.

그리하여 그의 꽃들은 눈에 비친 즐거움이 그대로 여인과 꽃이라는 아름다운

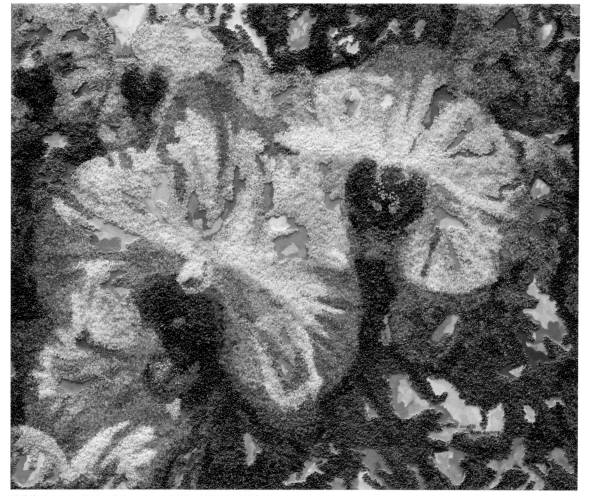

첫사랑 *First Love* 53.0×45.0cm, Bead & Mixed Media, 2013

부케가 되어 르느아르가 말년에 꽃을 그리면서 "이제야 이걸 좀 이해하기 시작했어"라고 되뇌었던 것처럼 기쁜 발견이 된다.

그의 화폭에 담긴 여러 비즈의 색채들이 모여 다이아몬드처럼 반짝이는 꽃의 표정은 너무 아름다워 삶의 아름다움을 모조리 빨아들일 것 같아 보인다.

그러나 사실 지금 김령의 그림은 지금의 꽃을 그려야겠다는 것보다 자연스럽게 잘 그리는 화가, 요술을 부리듯 아름다운 점 하나, 애무하는 듯한 비즈 알갱이가 모여 독창적인 이미지와 매력으로 아름답게 태어나고 있다.

색조의 섬세한 어울림, 더 명쾌하게 그려내기 힘들 정도의 다채로운 꽃의 하모니 거기에 여자의 우아함과 부드러움, 매력, 그리고 열

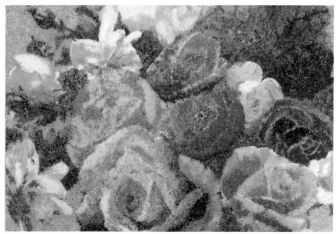

풍요(豊) *Wealth* 91.0×60.0cm,
Bead & Mixed Media, 2009

정의 욕망이 개화한다.

어쩌면 김령은 그 꽃들 속에서 꽃들이 지닌 영혼의 모습까지도 마음속으로 담아 그려내기에 그의 그림은 마법의 장미처럼 우리들을 기쁘게 한다.

장미가 주는 전달하는 그 기쁨이란 지나치지도 않으며 그의 감성이 우리에게 그대로 전달된다.

또한 화폭에 나란히 놓인 꽃들 속에는 미적인 질서와 정적인 관능이 꿈틀거리고 있다. 특히 작은 비즈의 결정체가 서로 어울려 빚어내는 화사한 아름다움은 그만이 주는 축복이고 특권이다.

김령이 우리에게 주고자 하는 선물은 바로 그 꽃의 아름다움과 의미를 느끼게 해주는 것이다.

만약 그가 꽃의 아름다움만을 전하려 했다면 그런 표현에 도달하지 못했을 것이다 왜냐하면 아름다움이라는 것은 하나일 수가 없기 때문이다 그의 장미가 저마다의 아름다움을 지니며 그만의 냄새를 지닌 다양한 색채의 꽃으로 탄생되는 것은 그런 의미이다.

그는 자신의 작품을 이렇게 고백 한다 "인간의 삶을 덧없이 시들어 버리는 꽃에 투영한다." 그는 인생의 덧없음을 한 알 한 알 비즈 알갱이에 담으면서 본디 생명이란 작은 알갱이들이 모여 이루어진 것에 불과하다는 의미를 인간 예술과 삶을 확인한다.

"생의 시작, 우리는 설레임을 안고 기다린다. 그리고 개화. 꽃이 피는 동안 내적인 아픔과 동시에 치유될 수 있는 기쁨을, 빛나는 희망과 같은 감정을 체험한다. 또한, 꽃은 결실을 예고한다. 그렇게 꽃의 일생이 이어진다. 한숨의 삶. 무상한 듯도 하지만 그 때문에 삶은 더욱 아름답게 빛난다." 이 표현만큼 그의 비즈로 만든 꽃의 축제를 명쾌하게 정의 할 수 있을까?

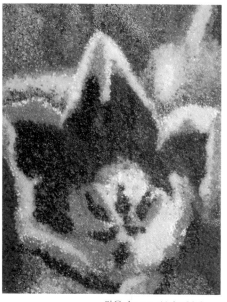

마음 *heart*, 41.0×32.0cm,
Bead & Mixed Media, 2009

치유 *Injury & Healing* 72.0 ×42.0cm, Bead & Mixed Media, 2010

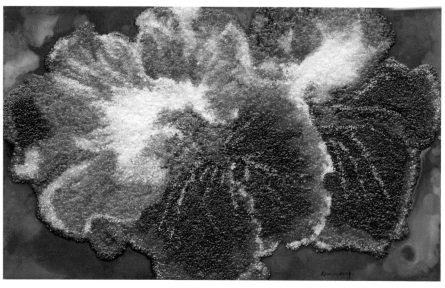

The Fantasia of Flower

Kim Jong-Keun (Art critic, Publisher of Art and Collector)

Kim Lyoung's work reminds me of Renoir's paintings and perspective in two ways.

"When I look at nude, I see there is an aggregate of countless small dots. Among those dots, I need to find the colored dots that will bring my body to life on top of my canvas. However, if those dots cannot communicate an idea through certain painting, that painting will not be art anymore."

As the greatest impressionist nude painter Auguste Renoir drew a nearly perfect nude masterpiece, Kim Lyoung is also implementing that beautiful colored dot after being indulged in female's esthetic and erotic nude work for a long time.

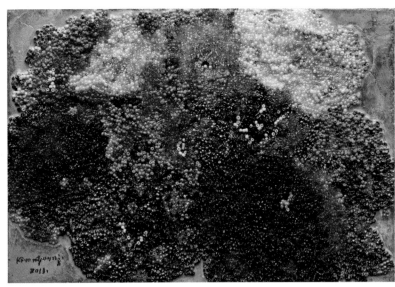

풍요 *Wealth* 33.0×24.0cm, Bead & Mixed Media, 2013

Renoir once questioned himself if God had not created women's breast, he was not sure if he would have become a painter. Kim Lyoung also passionately dedicated her life in nude painting as she fell in love with women's beautiful body.

However, she has put nude painting aside and went back to flower. Above all, the change to flower painting drew perplexed reactions, as she had been known for her ability to express beautiful female body as many masters did in the past.

Turning from nude to flower doesn't simply mean changing the motif.

It's because there has been change in medium and color tone.

The characteristic of her recent painting is that one artwork is consisted of many small paintings. Her finished paintings look colorful as if one is gazing at a panoramic photography filled with flowers.

Flowers made by small props made Kim Lyoung to escape from the esthetic nude era to come back to the velvet-like painting, an ideal world that she is willing to reach.

Why did she move from nude to flower?

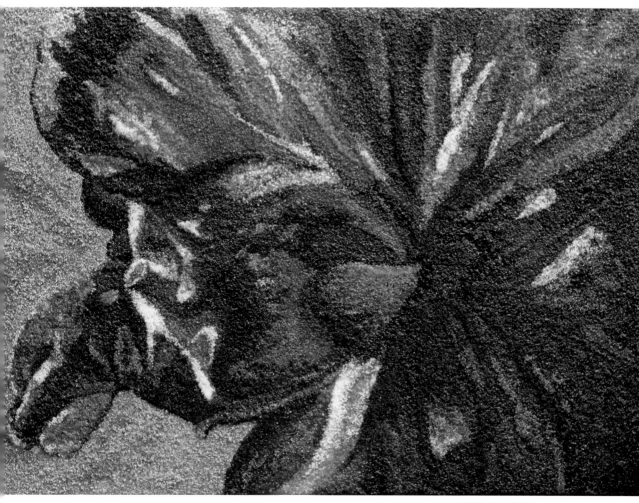

환희(歡喜) *Delight* 117.0×81.0cm,
Bead & Mixed Media, 2009

She was attracted by decorations made with new materials and techniques when she returned from New York in 2006. She felt intrigued and was compelled to decorate the canvas with flowers made with styrofoam and using small sparkling beads on top of it.

Her curiosity in new things made her fall into decorating the canvas which changed her work from a picturesque atmosphere to a jewelry decoration-like flower painting.

Naturally, an appropriate theme for such flow of change was flower. Of course, her playful mind, which she had hard time hiding, takes a big part of it. She has put a spell on her work and also hid symbols behind these countless flowers.

That can be found by how the flower is expressed. Her passionate heart is expressed in red color, her desire is shaped in the leaves, and her peaceful mind is expressed in a moderation of stable color.

Perhaps a flower to her is a bowl to store her emotion and story as well as an

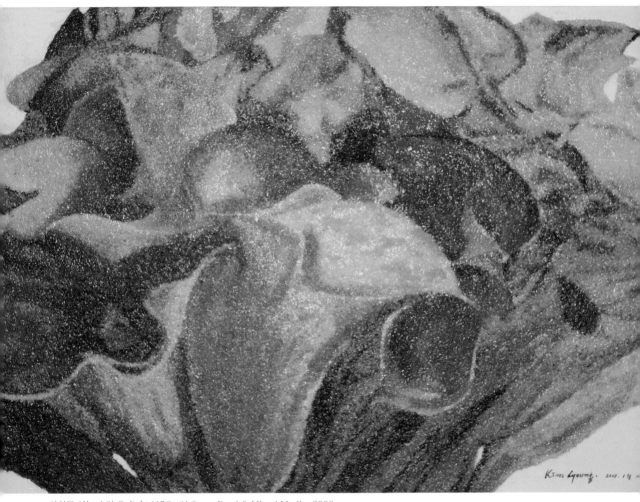

아침을 여는 소리 *Delight* 117.0×81.0cm , Bead & Mixed Media, 2009

열정 *Passion* 72.0×42.0cm,
Bead & Mixed Media, 2009

object of personification.

Kim Lyoung always attempts to briskly experiment on the reach of art. Her recent sculpture and three-dimensional work shows how she is full of curiosity and anxiously anticipating new things to come.

Instead of painting the flower with a conventional oil painting method, she expresses the flower with her own style and infuses emotion behind it.

The flower that Kim Lyoung observed was expressed in a beautiful bouquet, a woman and flower along with happiness. This has become a joyful discovery as when Renoir said in his later years while drawing a flower, "I finally begin to understand this."

The flowers made by various colorful beads sparkling like diamonds looked so beautiful that it could absorb all the beauty of life.

Kim Lyoung's painting is born beautifully with distinctive image and attraction through her natural talent, magically beautiful single dot, and a group of beads.

Her delicately matching color tone, colorful harmony of flowers, and gracefulness, attraction and desire of passion is flowering.

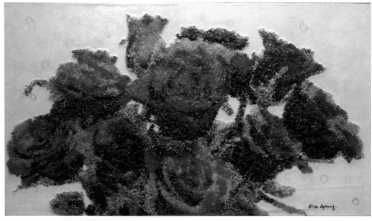

심중 *Heart* 91.0×60.0cm, Bead & Mixed Media, 2009

Since Kim Lyoung paints the flower's soul image from her heart, her work makes us happy as if it was a magical rose.

The rose that delivers happiness doesn't seem excessive but rather right object that communicates her emotion to us directly.

There is also an esthetic order and silent sensuality inside the flowers placed in the canvas. Especially the gorgeous matching beauty of beads is a blessing and privilege that can only be given by her.

Kim Lyoung's gift enables us to realize the beauty and meaning of the flower.

It would have been impossible for her to reach to such expression if she wanted to just deliver the beauty of a flower to us. That is because beauty cannot be expressed by a single object. Each of her roses has distinctive beauty and scent that becomes various color of flowers.

She often reflected on human's life and drew comparison between that and an abandoned withered flower. As she works with each of her beads, she realizes that life is merely an ensemble of small particles.

"Beginning of life, we wait with excitement. We experience pain and happiness of cure, emotions such as sparkling hope while the flower is blooming. A flower also projects the final outcome. That is how the life of

동행(同行) *Live together* 73.0×52.0cm, Bead & Mixed Media, 2009

동행(同行) *Live together* 45.0×53.0cm,
Bead & Mixed Media, 2009

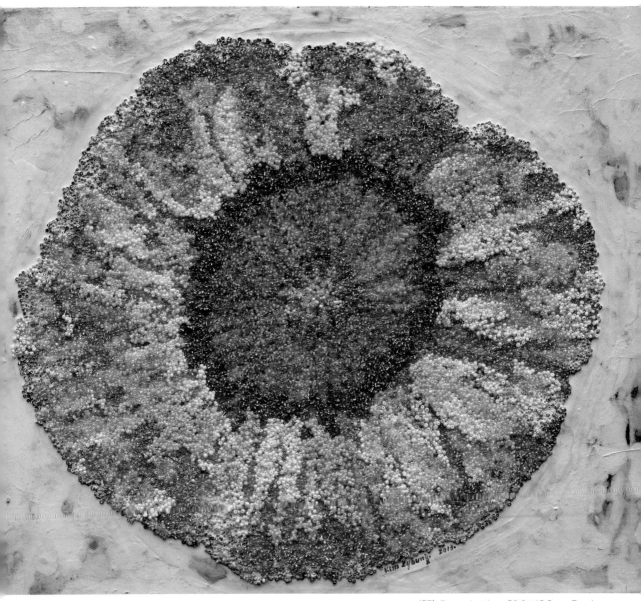

해탈 *Emancipation* 53.0×45.5cm, Bead & Mixed Media, 2013

a flower continues. This short life may feel meaningless, but that is what makes life glow." There is no better expression that can explain her beads-made fantasia of flower.

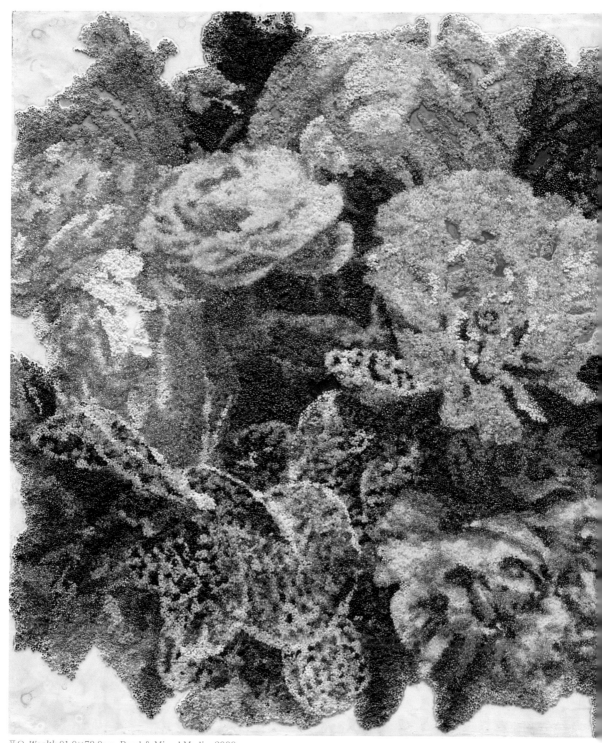

풍요 *Wealth* 91.0×73.0cm, Bead & Mixed Media, 2009

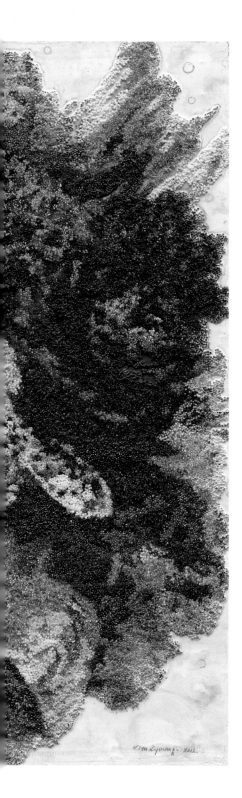

부 *Rich* 33.0×24.0cm, Bead & Mixed Media, 2013

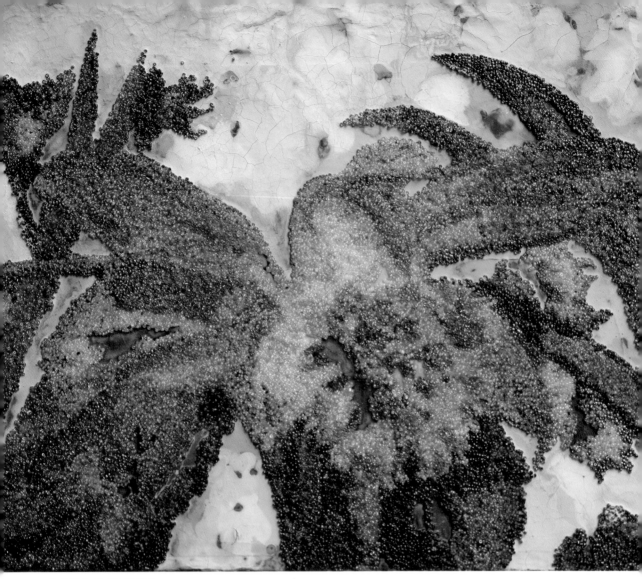

성숙 *Maturity* 53.0×45.5cm

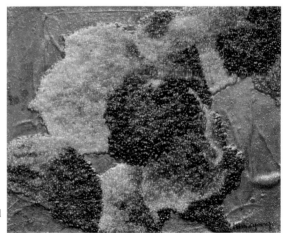

부 *Rich* 33.0×24.0cm, Bead
& Mixed Media, 2013

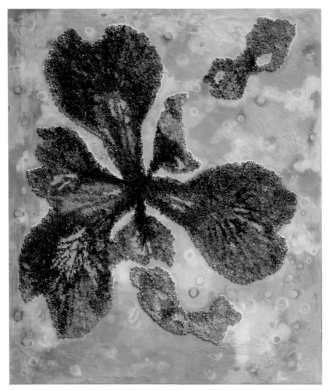

아이리스 *Iris* 53.0×45.0cm,
Bead & Mixed Media, 2013

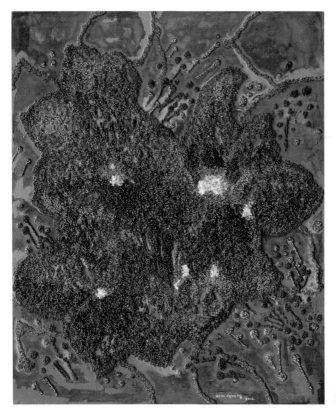

푸른 밤 *Blue Sky* 65.0×50.0cm,
Bead & Mixed Media, 2013

심중(心中) *Heart* 73.0×62.0cm, Bead & Mixed Media, 2009

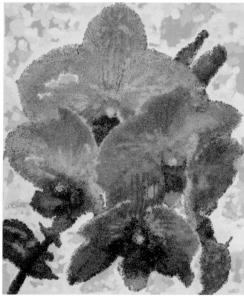

가족 *Family* 53.0×
45.0cm, Bead & Mixed
Media, 2013

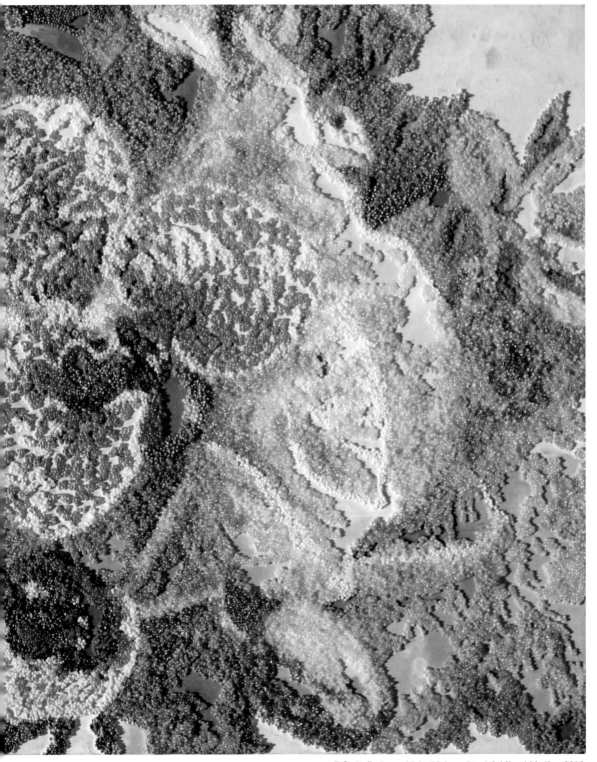

은총 *God's Grace* 65.0×53.0cm, Bead & Mixed Media, 2012

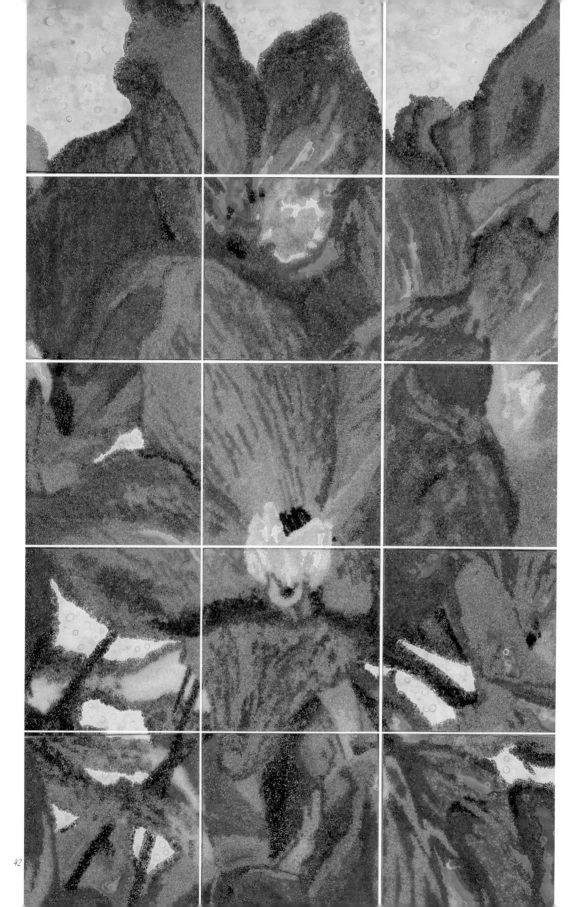

인생(人生) *Life Story* 90×90cm
사계 Four Season

청춘예찬 *Ode to Youth* 150.0×90.0cm,
Bead & Mixed Media, 2012

2
.
누드
Nude

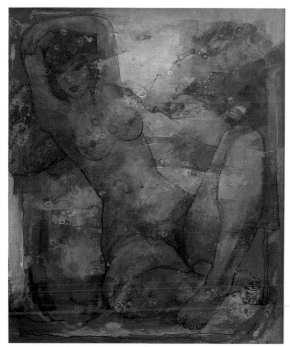

유혹 *Temptation* 73.0×61.0cm, Oil on Canvas, 1986

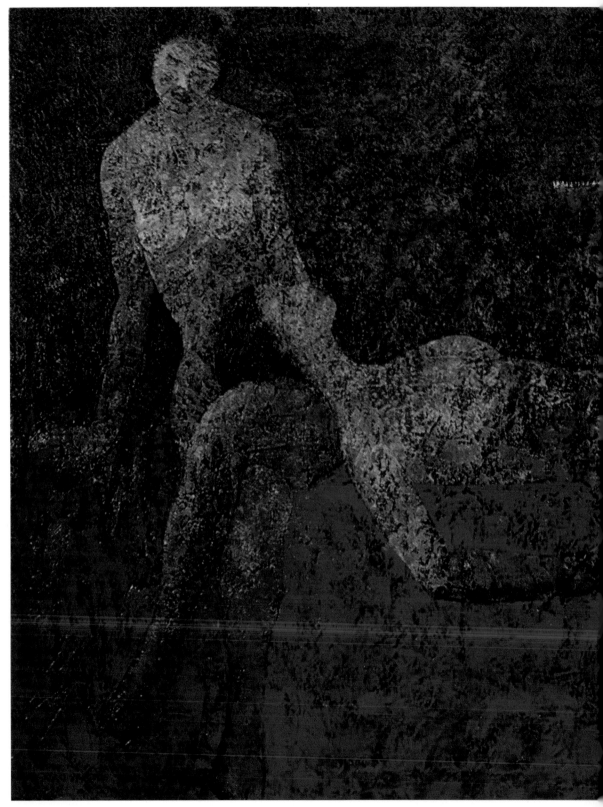

정 145.5×112.1cm, Oil on Canvas, 1981

남과 녀 65.1×50.0cm, Oil on Canvas

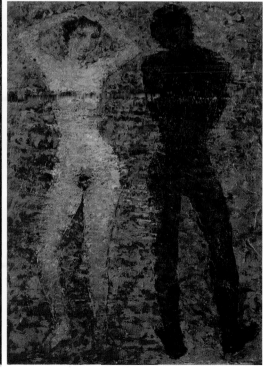

"女流畫家" 김령씨에 관해서

유준상(미술평론가)

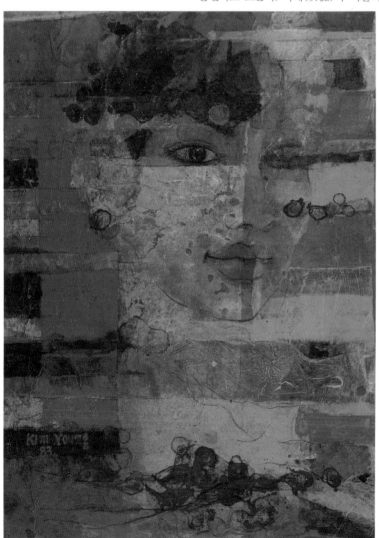

아누스의 초상 45.5×38.0cm,
Oil on Canvas, 1980

김령씨는 여성이다. 그러니까 그는 여류 화가이다. 하지만 이러한 호칭은 얼마 전까지는 몰라도 근래에는 사용하지 않는다. 남성화가라는 호칭이 불필요한 거와 같다. 그러나 그의 작품을 대할 적마다 홀연히 떠오르게 되는게 이 "여류화가" 라는 이미지이다. 그의 화면에서 강하게 풍겨 나오는 에로스의 이미지 때문인지도 모른다. 여체(女體)가 미술의 모티브로 의식되기 시작했던 것은 그리스조각부터이지만 회화영역에 있어서는 르네상스 무렵부터이다. 이 대부분의 여체들은 모두 남성들에 의해 제작되었다. (물론 서양미술사의 예이다) 주지하는 데로 인체(人體)는 선사시대로부터 미술표현의 특권적인 모델이었으며, 그리스시대에는 하나의 규범(規範)으로 등장하게 된다. 따라서 여기서의 규범은 그리스의 예술가에 있어서, 자유롭게 일회적인 것을 찾아내는 데서가 아니라, 객관적인 구조 및 법칙을 발견하는 데서 그 힘을 발휘했던 걸 뜻한다. 이른바 고전미라는 것. 이러한 규범엄수(規範嚴守)는 전승계보(傳承系譜)의 맥락을 낳게 되며 르네상스의 화가들이 사제지간의 위계(位階)로서 감성적인 하에라르키를 구성하게 된 까닭은 여기에 있었다. 한편 이것의 연역성(演繹性)은 아무래도 남성적인 속성에 적응되는 질서체계로 받아드려지게 되며 이로부터 사회적인 분업(콩슙스탕시엘)으로서의 미술가들이 등장하게 된다. 이들은 모두 남성들이었다. 고시기 남성들에 의해 도전되었던 이치와 같다.

이처럼 분화된 사회적 기능은 그 구성단위로서 가정적 기능이라는 제어(制御)가 요구되며, 여성은 가정을 지키는 역할로서의 기능만으로 이해된다. 다르게 말해서 도덕적 감성과 육체적 감성은 별개의 인식영역으로 이해되었다는 거며, 유럽의 중세문명이 카도리시즘적인 질서로 통일되었던 구조적인 원리도 여기에 있었던 것이었다. 그러나 예술을 대하

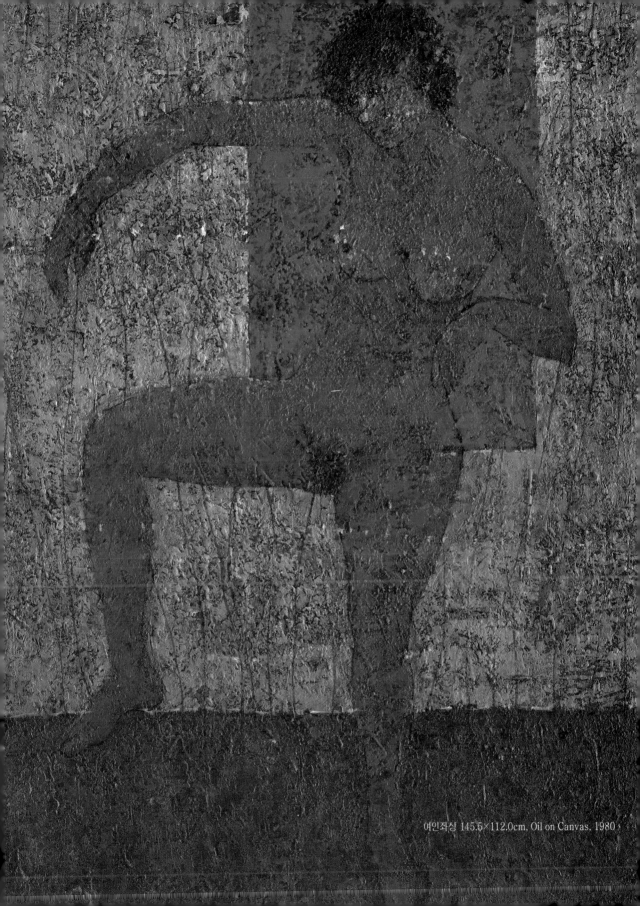

여인좌상 145.5×112.0cm, Oil on Canvas, 1980

팔을 든 누드 145,0×112.0cm,
Oil on Canvas, 1980

기다림 72.7×60.6cm Oil on Canvas, 1983

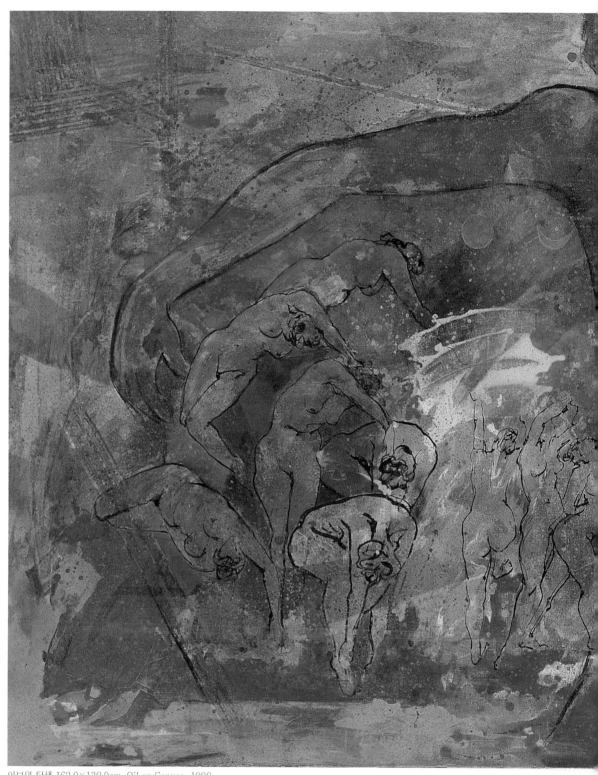

이브의 탄생 162.0×130.0cm, Oil on Canvas, 1990

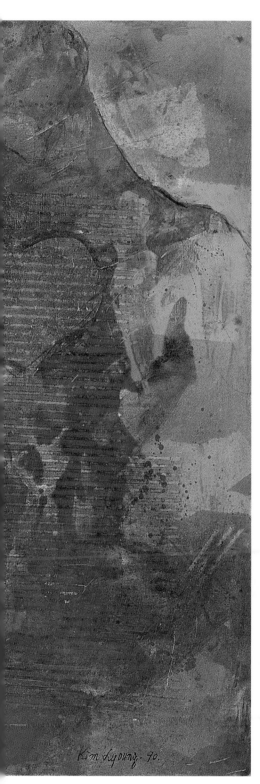

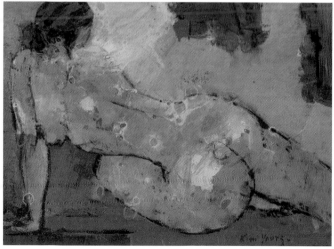

봄의 정 33.4×24.2cm

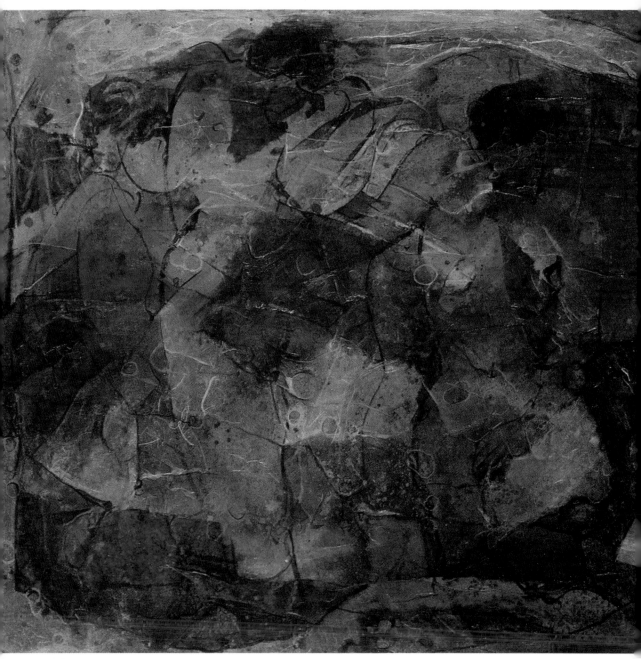

잔상 45.5×53cm, Oil on Canvas, 1987

는 인식이 기술적으로 이해되기 시작하면서 사회적 신분이라든가 성적속성으로부터 분리되기 시작하면서 개인(個人)의 인식이나 능력만으로 평가되게 된다. 말하자면 예술이 근대적(近代的)인 뜻으로 접근하게 되었다. 직업적 분업으로서의 미술가의 위계는 붕괴되기 시작한다.

20세기를 전후해서 등장하기 시작한 여류화가들은 전기한 규범엄수의 전승 계보인 아트리에 속에서 배출되었던 건 아니다. 근대적 감각의 세례를 받은 에로스들이었으며 이것의 예로서 슈잔느·바라동, 마리·로랑상, 레오놀·피니,

나타리아·곤차로바, 소냐·드로네, 마리·카샷트 등등······ 의 이름을 들 수 있다. 한국의 경우 나혜석이 이러한 여류의 유형에 속한다. 이들은 그냥 화가는 아니었다. 여류화가인 것이었다. 이들이 살다 간 시대인 세기말 의식의 절망감과 벨·에포크의 감미로운 여운이 하나의 장막으로 혼합되어 낮게 드리워졌던 시대적 분위기 속 에서, 자아인 아니마(여성의 속성)의 심적세계(푸시케)를 파면에 투영(投影)하다가 이승을 등진 생명들······. 때문에 여기서 말하는 "여류화가" 란 인습적인 관례로서의 감성적 히에라르키의 우열을 판별하는 호칭은 아니며, 새로운 미술유형 또는 그것을 푸로크리에이트라는 주체에 대한 지시대명사인 것이었다. 이것은 동시에 도덕적 감성과 육체적 감성이 하나로 동화되기 시작했다는 정표이기도 했다.

김령씨를 군이 여류화가로 부르려는 데는 이상의 연고가 있었다. 그가 추구해온 세계는 일반화된 보편적 경향으로서의 이른바 추상화의 영역하고는 거리가 있다. 칠한다던가 뿌리고 긋는 행위의 흔적만으로 주장하는 무성(無性)의 표지(아이덴티티)하고는 거리가 있다는 뜻이다. 그는 늘 자신의 아니마(여성스럽다는 속성)로부터 유발된 일종의 성적(性的)인 감흥을 투영해 왔으며 이러한 구상보편(具象普遍)으로서의 여체(女體)에 관심을 기울여 오고 있었다. 그의 여체는 육체적으로 표현된다기보다 존재(存在)의 기술(技術)로서의 미묘한 삶으로 은유되고 있으며, 지난번 '85) 개인전에선 이러한 화면전체를 투명한 바니스로 온통 칠했던 것이었다. 그것을 보고 필자는 「母始의 태막을 연상시킨다」고 했으며, 미술의 창조주인 미술가 자신이 이 지상의 실체가 되기 위해 그 태막을 뚫고 탄생(푸로크리에이션)했음을 상기시킨바 있었다. 「모태는 그 속에서 자라나는 생명에게 무한한 염원을 위탁하는 공간이며, 이러한 태생(胎生)의 발생학적 단계로부터 김령의 포텐시얼이 예술적으로 태동하는지도 모른다」고 지적한 바 있었다.

김령의 "女流"는 육체적 에로티시즘과 구별되며, 여체가 취하는 부위(部位)적인 과장으로 표현되는 이른바 「벌거벗겨진」 여성의 알몸을 묘사하고 있는 것이 아니다. 그의 여체는 대부분의 경우 군상(群像)으로 구성되며 가령 「위대한 것에 대한 헌신」의 구도에서 보는 바처럼 전체의 화면을 서술적(敍述的)으로 구성하는 변환(變換)의 단위로 등장시키는 게 관례로 되어 있다. 푸라톤의 말을 빌자면 그의 여체는 어디까지나 「지상의 미신(美神)」이지 천상의 환상은 아니다. 따라서 김령씨의 여체는 지상의 숙명적인 자태(姿態)를 강하게 표현하고 있으며, 그 자신 아니마의 본성을 경험적으로 터득한데서 유발되는 에로스의 잔재를 태생학적으로 표현하고 있다.

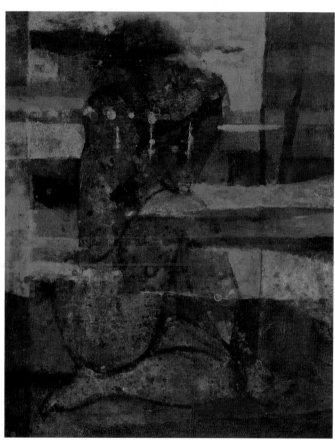

형상 추운 어자 90.0×73.0cm, Oil on Canvas, 1984

이브의 탄생, 61.0×76.0cm, Oil on Canvas, 1994

심상 162.0×112.0cm, Oil on Canvas, 1983

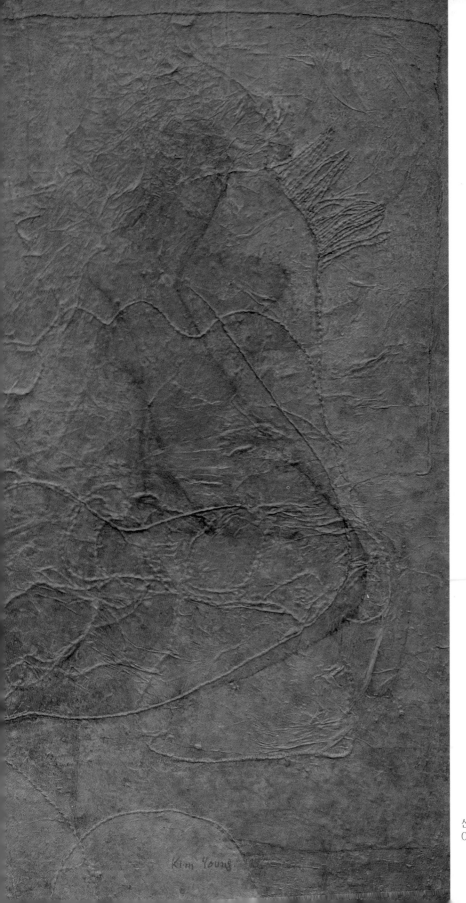

신성한 여인 145.5×112.1cm,
Oil on Canvas, 1985

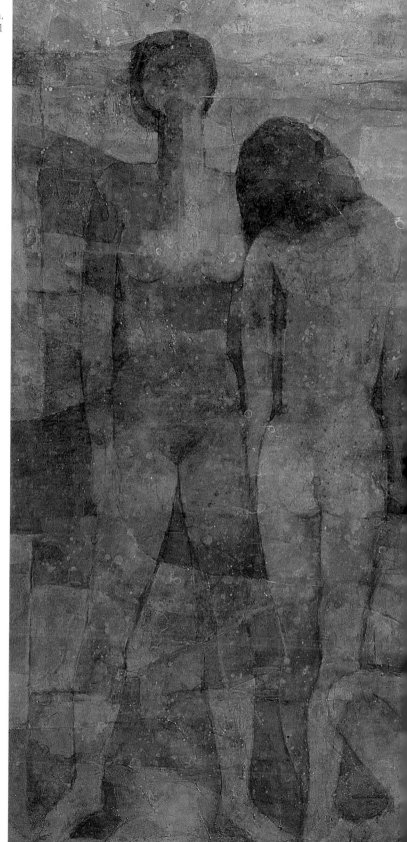

우리들의 이야기 227.3×181.8cm,
Oil on Canvas, 1981

작업 중인 저자

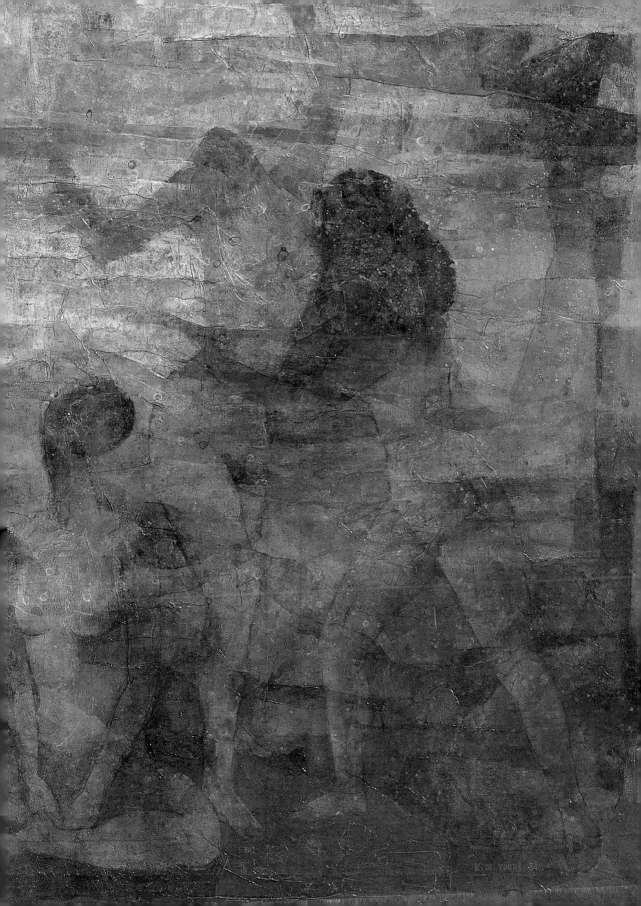

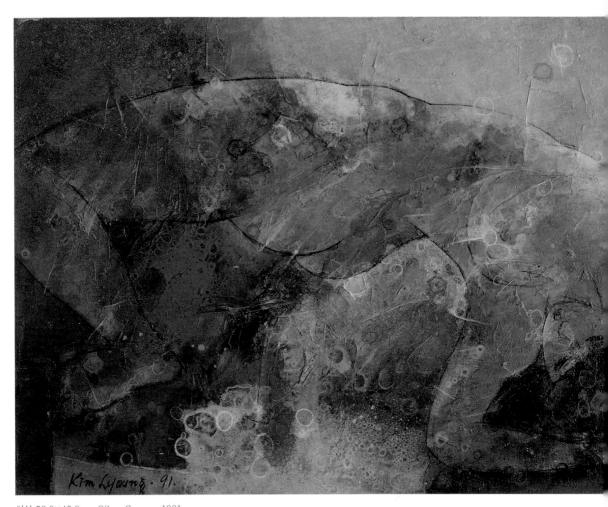

여심 53.0×45.0cm, Oil on Canvas, 1991

고독한 음계 73.0×63.0cm, Oil on Canvas, 1983

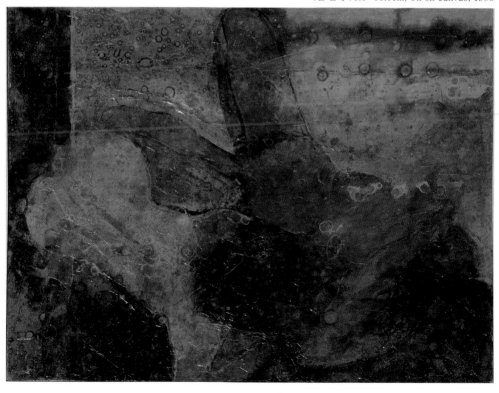

On Paintress Kim Lyoung

Lew June-Sang (Art critic)

The artist Kim Lyoung is a woman. This means that she is a paintress or a woman painter. Even so, this appellation is not in use in the recent times though one is not sure about how it was in the past until some time ago. It is by the same token that we don't call an artist a man painter. However, her works invariably invoke an image about this "paintress." It must be probable due to the image of Eros that certainly emanates from her works. It was ever since the Greek sculpture that the nude of women was brought in as a motif in fine arts but it was since the dawn of Renaissance that the nude was brought into the realm of painting. And, most of the nude had been done by male artists. (of course, I am referring here to the case in the art history of the West.) As has been well known, the human figure has been a prerogative model for artistic expression ever since prehistoric days, emerging as a norm in the age of Greece. For Greek artists of the time, the norm functioned not in allowing them freely to discover once-and-for-all things but in helping them to uncover the objective structure and its rules and this is what we call classical beauty. This strict observation of the norm led to the vein of pedigree to be handed down and it was by dint of this pedigree that the artists of the Renaissance era came to form a hierarchy of sensibility upon that of the trade, namely, master and disciple. A logical consequence to be deduced from this order was bound to end up in a hierarchy of an order with an attribute of masculinity, and ever since, artists came to emerge as a group in social division of labor (or 'consubstantial' in French). Painters were all male as was the military dominated by the male.

Social roles thus differentiated naturally called for a control, a home-making function as one of constituents of the social roles and women came to be understood only in the role of home-making function. In order words, moral and physical sensibilities were perceived to be separate beings and it was by this structural principle that the medieval civilization of Europe was unified around the order of Catholicism.

헬라의 아침 53.0×45.0, Oil on Canvas, 1987

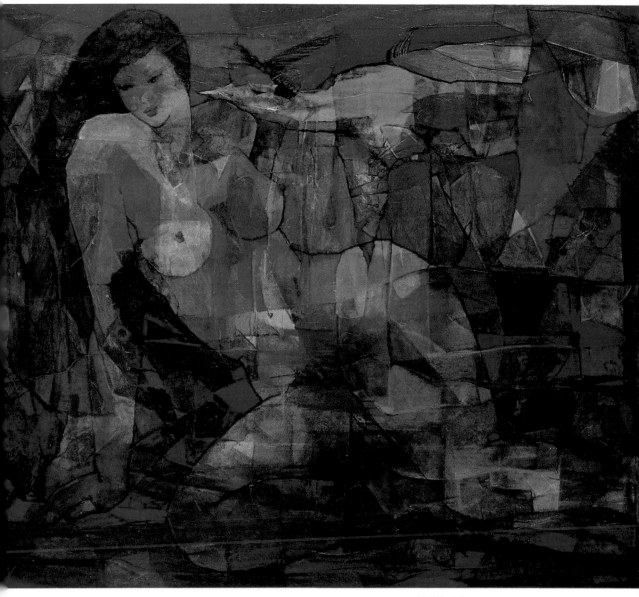

불새와 여인 90.0×73.0cm, Oil on Canvas, 1987

However, the perception of art came to be understood in technical terms and art came to be evaluated on the basis of individual conception and capability in separation from the social status or the gender. In other words, art came to be understood in terms of modernity, bringing about the decline of the hierarchy of artists as a socially-differentiated occupation.

It was not from the ateliers that had strictly abided by the pedigree of norm observation that women artists made an appearance at the turn of the 20th century. They were Eroses baptized in modern sensibility, to name a few; Suzanne Valadon, Marie Laurencin, R. Finney, Natalia Goncharova, S. Delauney, Mary Cassatt and some others. In Korea, Ra Hye-sok belongs

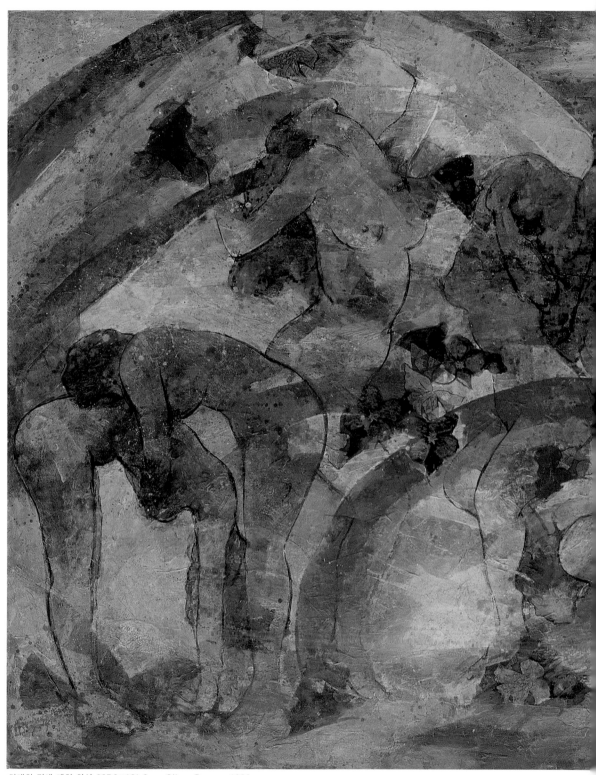

위대한 것에 대한 헌신 227.3×181.8cm, Oil on Canvas, 1989

to this category of grouping. They were not mere artists. They were paintresses, women artists. In the climate and the atmosphere of the era draped with the despairing sense of the fine de siècle, amidst the sweetness of the bell époque, they had projected their mental world, the anima (the attribute of their feminity) of their own selves, onto their canvasses before they burned down their lives. Therefore, the word "paintress" as referred to here is not an appellation designed to distinguish the low and high in the ladder of the conventional hierarchy of sensibility. Rahter, it was a demonstrative pronoun to address a new mode of art or its pro-creators. This also signaled the beginning of the union of moral and physical sensibilities into one.

This is why I dare to call Kim Lyoung a paintress. The world she has pursued is somewhat removed from abstraction of a generalized, universal trend. I mean to say that she is a stranger to the world where no gender is identified merely with the trace of brushing, splashing and drawing acts. She has been projecting the excited sensation of, let me say, her gender, as invoked by her anima (the attribute of feminity), focusing her attention on the nude of women as a universal form of figuration. Her nude has been alluded to, not in the form of physical expressivity but as an exquisite form of life in the technique of being. At her last sole exhibition she had in 1985, the whole plane of her works was painted over with transparent varnish. At the time, I commented, "They remind me of the amnion of the womb as if to insinuate that the artist, as creator of art, is born (for procreation) breaking through the amnions to become a real being on this earth." Then, I further remarked, "The mother's womb is a space where infinite aspirations are bestowed on the life growing there. The artistic potential of Kim Lyoung may start the quickening there form this stage of embryological growth."

The "womanhood" of Kim Lyoung is distinguished from physical eroticism and she is depicting not the "nude" flesh of women in exaggeration of the characteristic parts of the nude. In most of the cases, her nude consists in the groups As can be seen in the composition of 'Dedication to Greatness,' for instance, it is customary for her to employ the nude as transferal means for a narrative structure of the whole plane. To borrow the words of Plato, her nude is, when

pushed to its utmost, "the beauty on the earth," not an illusion in heavens. Thus see, Kim Lyoung's nude is forcefully expressive of the fatalistic figure on this earth, showing the lingering image of Eros as embryologically as empirically she learns about the nature of her own anima.

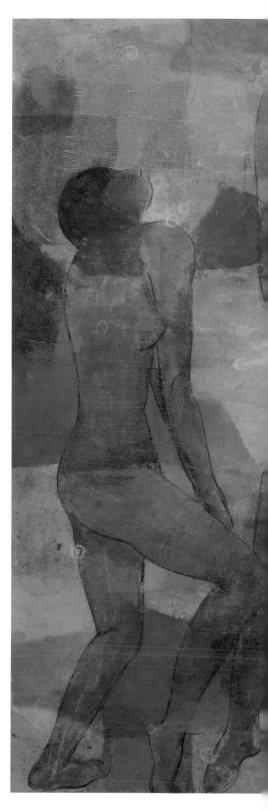

영혼을 비추는 빛 72.7×60.6cm, Oil on Canvas, 1988

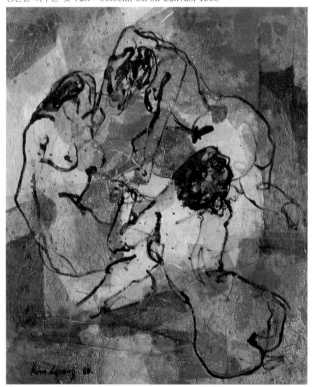

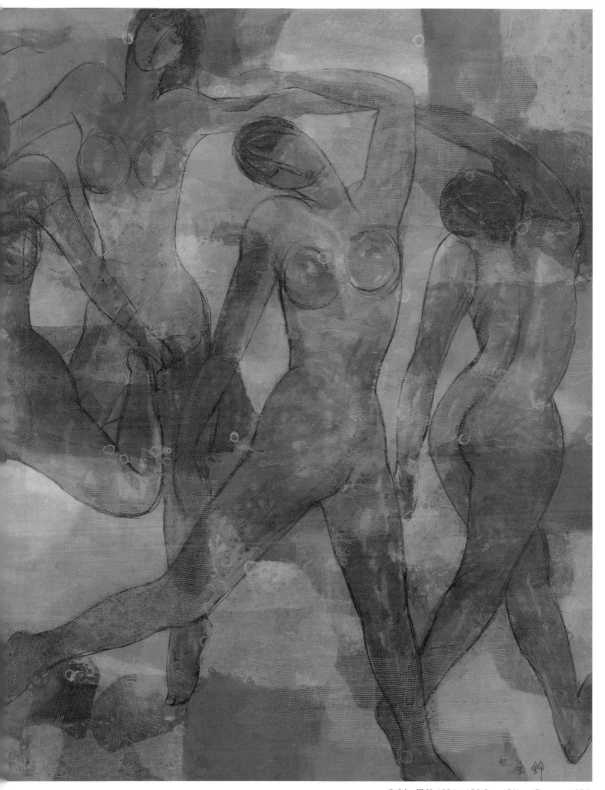

춤추는 무희 162.1×130.3cm, Oil on Canvas, 1995

김령씨의 투명한 표피(表皮)

유준상(미술평론가)

　　세 아이의 어머니이면서 아직도 반듯하고 윤기 있는 용모를 지니고 있는 김경씨의 미술을 대할 적마다 자연적으로 떠오르게 되는 그와 유사한 작가가 있다. 슈잔느·바라동이다. 주지하는 바처럼 바라동은 처음 르노왈, 샤반느, 로트렉 등이 畵布상의 모티브였고 나중에 드가와 알게

　　되는데 드가의 충고에 따라 그림을 그리게 되었고 나중엔 고갱, 드니뭉의 「뽕·다방」파에 경도되어 그 일원이 된다.

　　이 무렵의 그의 그림은 고갱의 지도대로 장식적이고 색채적인 平面을 제작하고 있었다. 김령씨의 경우, 홍대를 졸업한 다음 출가해서 관례적인 뜻으로서의 가정주부가 되었고 전기했듯이 세 어머니가 되는 경과동안 그림으로부터 한때 멀어졌으나 아이들이 성숙함에 따라 그의 속에 잠재했던 패도스(情念)의 불길이 다시 일게 되었고 자신만의 모티브를 되찾게 된다. 그는 김흥수(金興洙)씨를 찾아가 잠시 녹슬었던 기능의 재충전을 위해 외부로부터의 인풋트를 받는다.

비상(飛翔) 도봉구 신청사 미술품 장식품

　기억은 정신의 파수병이라는 비유가 있듯이 처녀시절에 한번 배워서 간직했던 솜씨가 지난날의 기억을 되찾아 움직이기 시작했다. 그러나 그의 미술오브제는 관객의 상상력을 자극할 만큼 想像的(이마쥬넬)인건 못되었다. 외부로부터 인풋트되는 김흥수씨의 에너지가 二重寫되어 돌고 있다는 편이 오히려 적절한, 그러한 화면을 본뜨고 있었다. 비유적으로 말하자면 김령씨의 모터는 스스로 돌지 못하고 있었다는 것이며 외부의 배터리만으로 움직이고 있었다는 뜻이되겠다. 이것은 4,5년 전 무렵의 일이었다.

　김령씨의 기능의 재충전은 끈기 있고 열성적인 持久의 학습기간을 신속하게 경과한 다음 생명이 폭발하는 현상처럼 하나의 다이너미즘을 낳기 시작한다. 요즈음의 이야기이다. 그것은 한 미술가가 그의 스승의 표현법에 계속 종사하지 않는다는 걸 뜻하며, 상대적으로 말해서 美의 개념에 지배되기 시작했음의 징표로 읽어진다. 즉 미술의 전수는 「미술」 그 자체로부터 계승된다기보다 어떤 「미술가」로부터 그것을 배우기 시작한다는 뜻인데, 여기서의 스승의 표현법이란 스승의 형식을 가리킨다. 그러나 언제까지고 스승의 형식을 본뜬다는 건 내적으로 성숙하기 시작하는 제자의 경우 도의적인 갈등을 의미하며 이로부터 미의 개념을 의식하기 시작 하게 된다는 뜻이다. 보날의 제자인 세잔느, 로댕의 제자인 부르텔, 그리고 앞에 비유한 드가의 제자인 바라동의 변모(變貌)를 상기해볼 필요가 있다.

동양적 여백에 바탕을 두고 환상적인 꽃을 확대 부각시켰으며 인체는 하나의 소우주라는 개념을 가지고 자연 속으로 들어가기도 하고 그 자체가 자연이 되기도 하는 인간의 꿈을 부호화 시켰다.

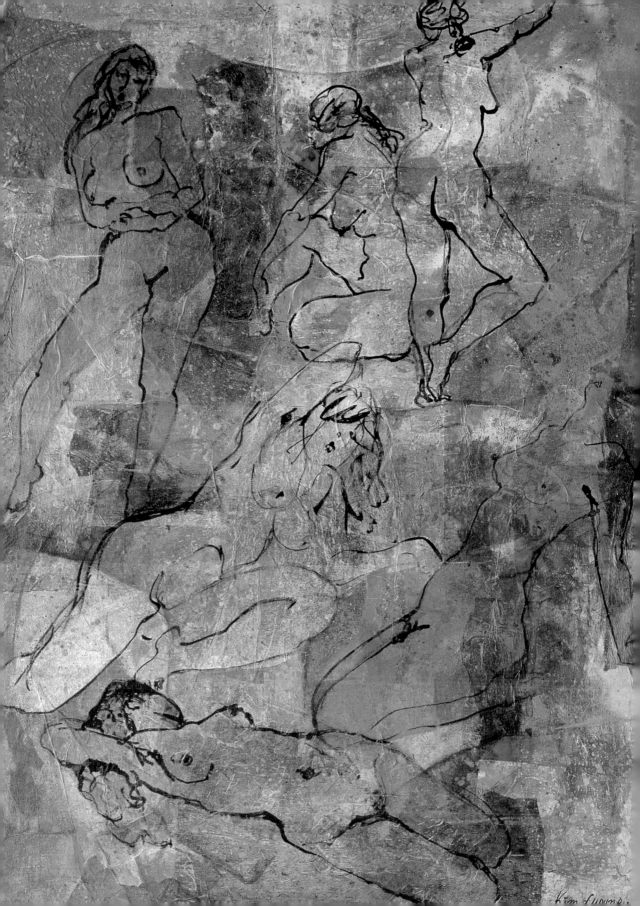

이번 개인전을 이상의 경과를 감안하면서 눈여겨 볼 때, 한 여성의 가정적 본능과 표현욕구 사이의 현격과 내적 독자성을 발전시켜서 그것에 의해 자신의 美術標識를 성취해나가는 정경 을 계연적으로나마 감지하게 된다. 지금 보는 바 처럼 김령씨의 본령은 表現主義의 계보에 속 한다고 크게 구별해볼 수 있겠다. 그의 표현은 조형적이고 분절적이라기보다 네오˙로멘티시즘에 가까운 정서체험의 경지를 짙게 반영해주고 있다. 묘사된 그의 畵布의 面을 바니스의 투명한 表皮로 베일이 쳐져있는데 이것은 母胎의 태막을 연상시킨다. 모태는 그 속에서 자라나는 形像에게 무한한 염원을 위탁하는 공간이며 이러한 푸로크리에이션 (生誕)의 발생학적 단계에 지금 김령씨의 포텐시얼이 태동하는 것이어서 그럴런지도 모른다. 장차 이 투명한 표피의 막이 거쳐지고 성숙한 形像이 해맑게 드러나리라고 기대되지만, 현재 그는 인체의 여러 분절(分節)들이 얽히는 변주(變奏)의 맥박을 따라 깊은 동작으로 움직이고 있다.

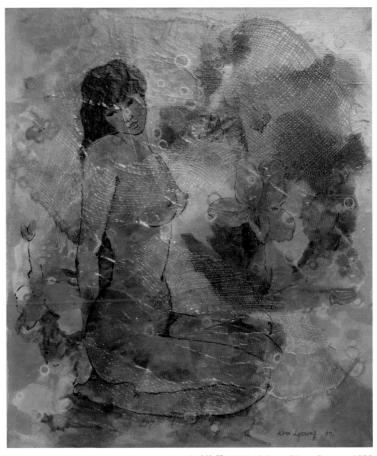

소녀의 꿈 53.0×45.0cm, Oil on Canvas, 1992

피안의 세계 162.2×130.3cm,
Oil on Canvas, 1989

Kim Lyoung's transparent skin

By Lew June-Sang (Art critic)

Kim Lyoung's work naturally reminds me of a similar artist, Suzanne Valadon. As everyone knows, Valadon was a model for painters including Renoir, Chavannes and Lantrec and later met with Degas who gave Valadon painting advice. She became part of the Pont-Aven group where she met a group of painters like Gauguin and Denis.

At that time, she was instructed by Gauguin to produce a decorative and colorful work on a two-dimensional surface. In case of Kim Lyoung, she graduated from Hongik University and shortly got married to become a housewife and a mother of three children, which naturally made her die away from painting. However, as her children grew, her passion in painting enabled her to find her own motif and start painting again. She went to see Kim, Heung-soo to gain input from the outside and recharges her skills that's been rusty for a while.

Kim Lyoung's skills that she learned in the early days stated to come back as if her memory was recovering. However, her art objet was not sensational enough to stimulate the audiences' imagination. Simply, it seemed like she was duplicating Kim, Heung-soo's energy, an outside input she was taking, on her canvas. Metaphorically speaking, her motor was not operating by itself but by an external battery.

As time passed and Kim Lyoung took her skill recharging period patiently and passionately, I started to observe dynamism in her skills as a phenomenon of exploding life. This is a recent story. This means that an artist is not limiting herself to her teacher's expression but a sign showing that an artist has started to explore the definition of beauty. The succession of art may not just mean perfecting the art itself but rather become a series of learning experiences given by an 'artist.' The artist's expression here means

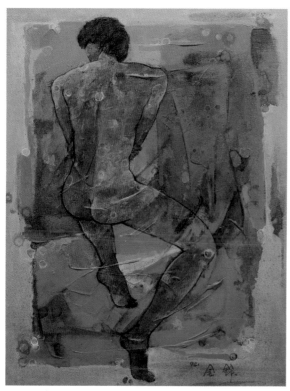

청년좌상 53.0×45.5cm, Oil on Canvas, 1994

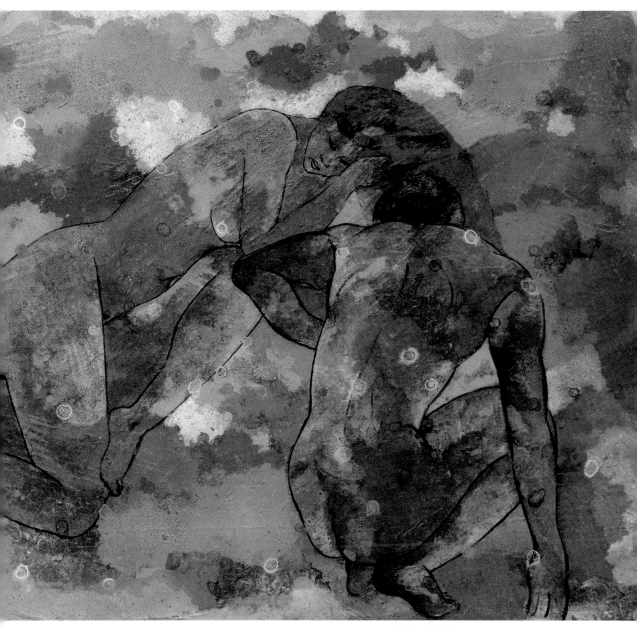

끝없는 사랑, 90.9×65.1cm, Oil on Canvas, 1994

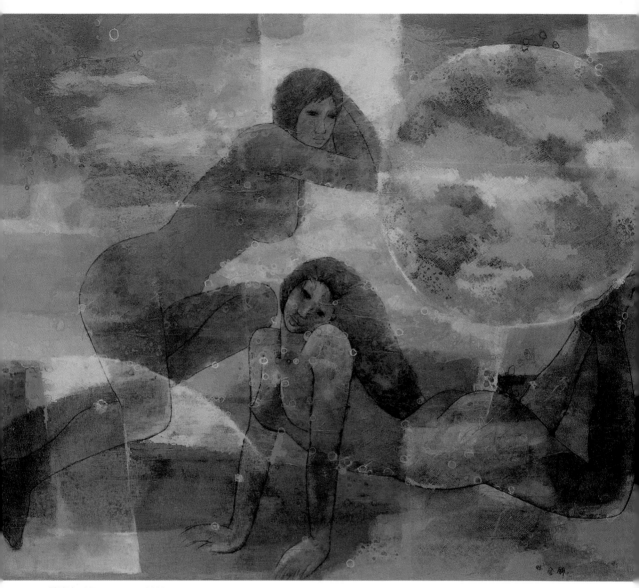

달맞이 , Oil on canvas, 1999

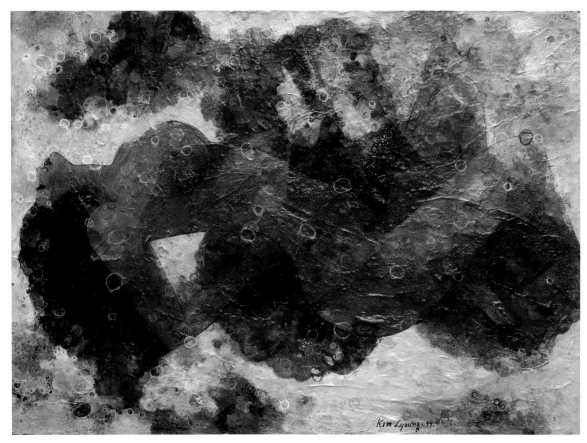

꽃의 요정 73.0×60.0cm, Oil on Canvas, 1999

his/her formality. However, in case of an artist who started to internally mature, copying teacher's formality raises moral conflict which enables him or her to realize the definition of beauty. Bonnard's disciple Cezanne, Rodin's disciple Bourdelle and Degas's disciple Valadon's change is a good example.

I was able to sense a scene of an artistic achievement through a lady who was able to develop her inner identity between domestic instinct and desire to express herself. Kim Lyoung can be categorized as part expressionism. Her expression is rather close to neo romanticism that strongly reflects emotional experience than figurative or segmental. Her canvas covered by a transparent varnish skin veil reminds me of a fetal membrane of maternal belly. A maternal belly is where a growing form fosters infinite desire and at this embryological stage of procreation, Kim Lyoung's potential may have started quickening. Someday, I expect the transparent veil of skin to be removed and a matured form to come out of the world. She is currently moving along with the variation of pulse that is vibrating insider her body.

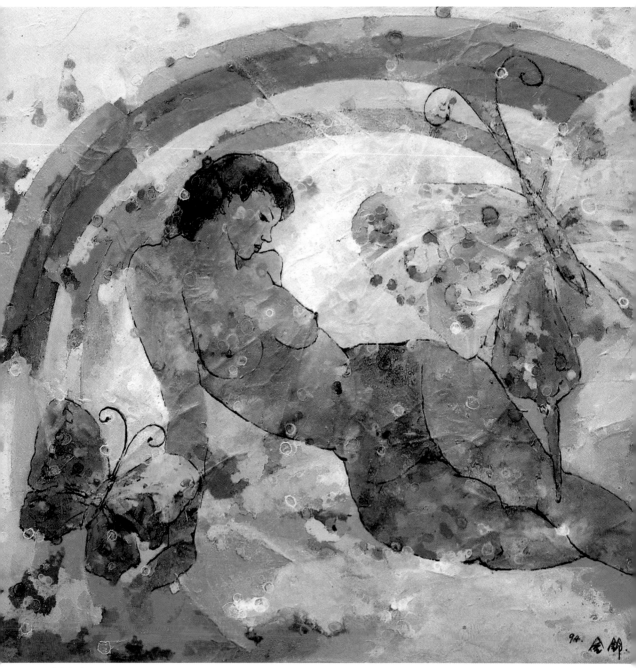

여인과 나비, 90.9×72.7cm, Oil on Canvas, 1994

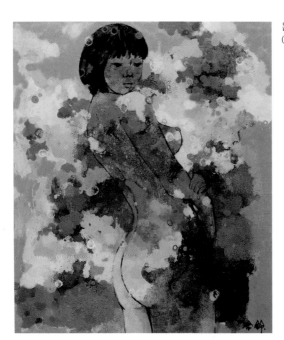

봄이 오는 소리 53.0×45.5cm,
Oil on Canvas, 1994

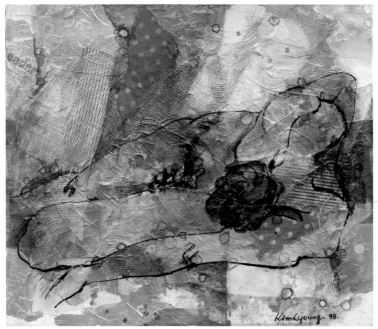

아담의 탄생 53.0×45.5, Oil on Canvas, 1994

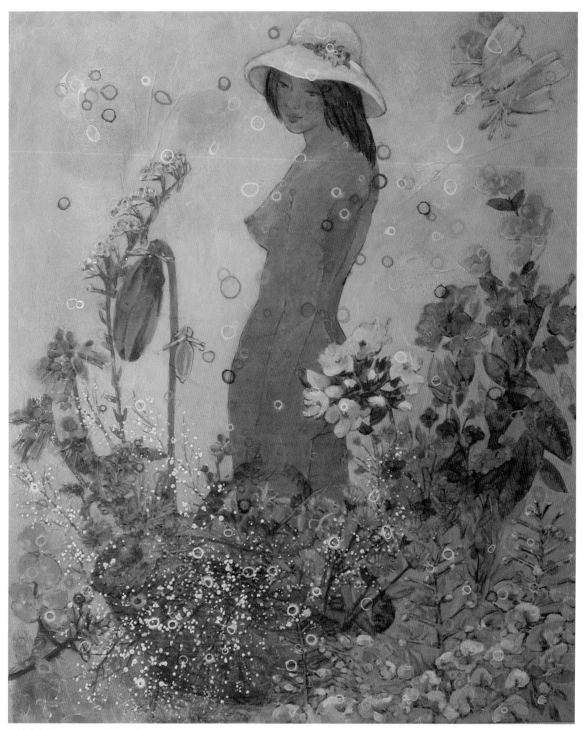

꽃밭에서 73.0×91.0cm, Oil on Canvas, 2003

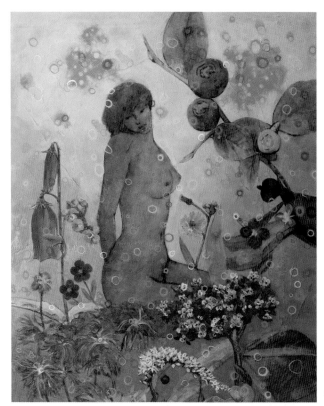

녹색의 정원 73.0×91.0cm,
Oil on Canvas, 2003

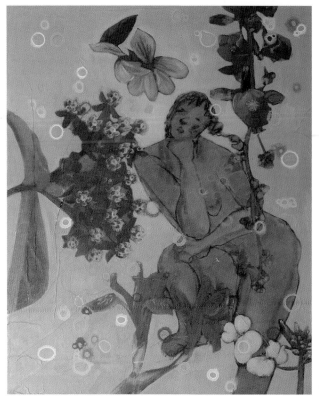

귀여운 여인 32.0×41.0cm,
Oil on Canvas, 2003

3.
드로잉

Drawing

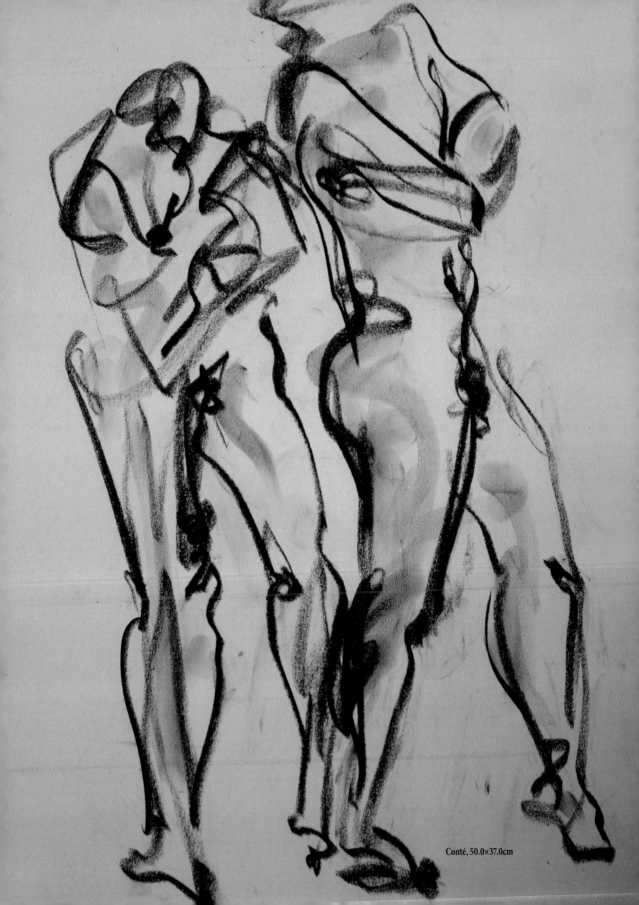

Conté, 50.0×37.0cm

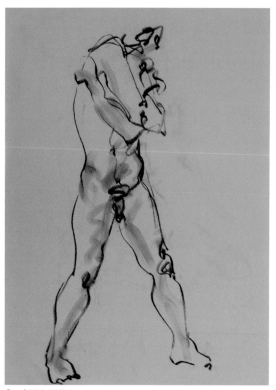

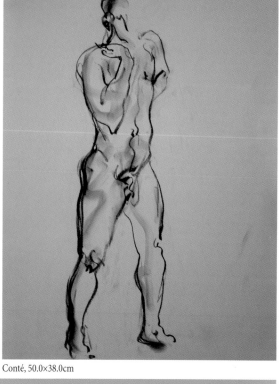

Conté, 50.0×38.0cm

Conté, 50.0×38.0cm

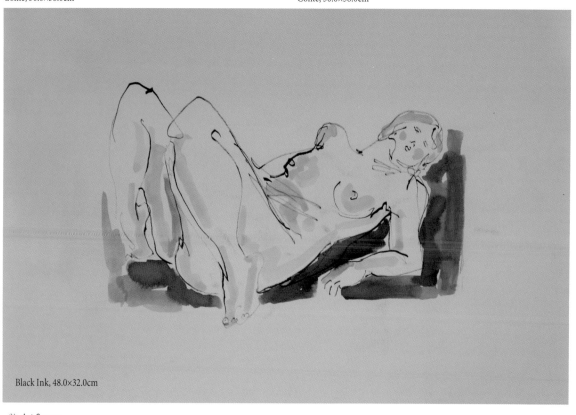

Black Ink, 48.0×32.0cm

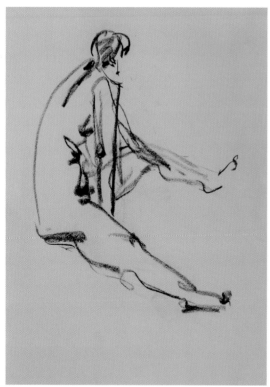

Conté, 50.0×38.0cm

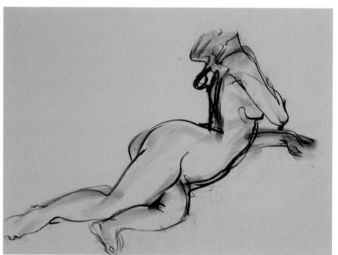

Conté, 50.0×38.0cm

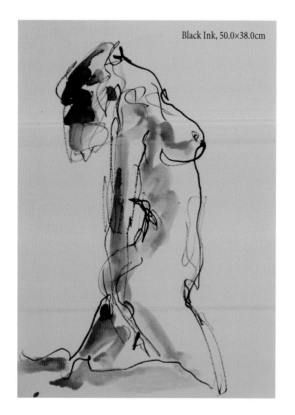

Black Ink, 50.0×38.0cm

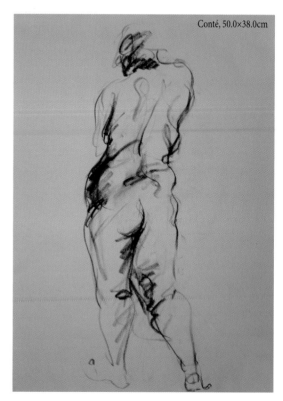

Conté, 50.0×38.0cm

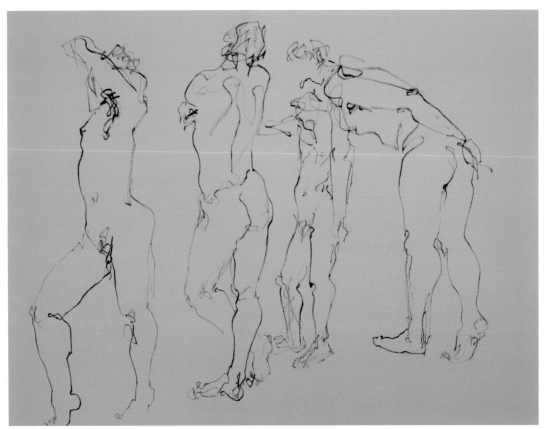

Black Ink, 50.0×38.0cm

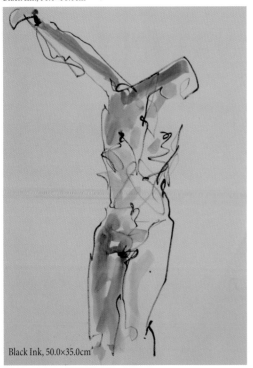

Black Ink, 50.0×35.0cm

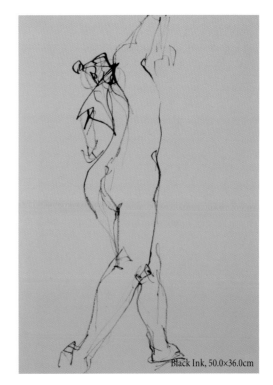

Black Ink, 50.0×36.0cm

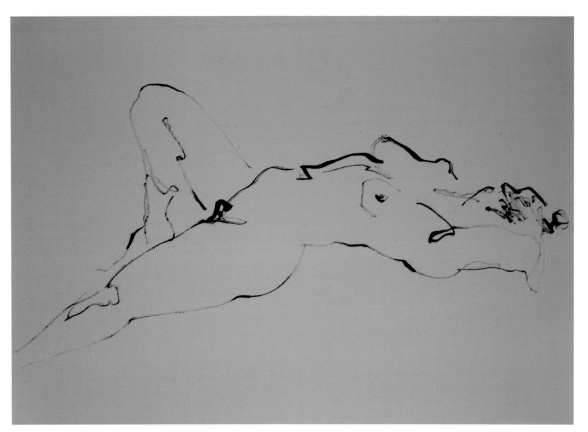

Black Ink, 50.0×36.0cm

Black Ink, 50.0×38.0cm

Black Ink, 50.0×38.0cm

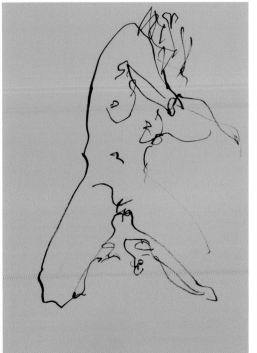

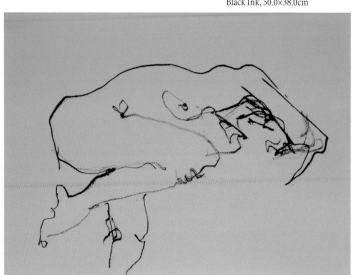

4.

조형물

Sculpture

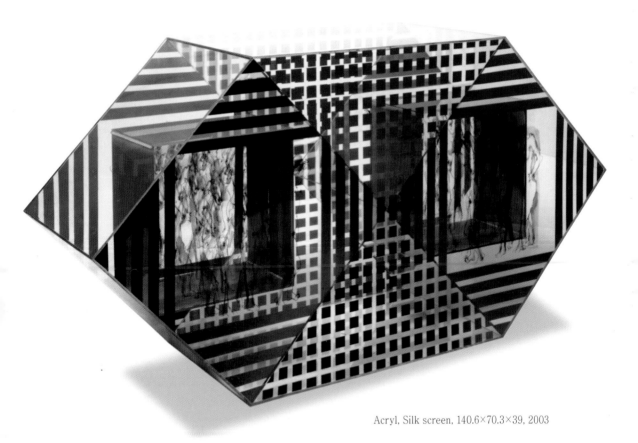

Acryl, Silk screen, 140.6×70.3×39, 2003

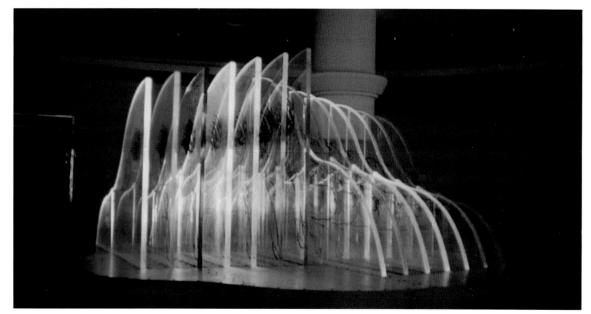

생 *Debut. XXI* 4, 80.0×360.0×276.0cm, 아크릴 40mm판, 분당 테마폴리스, 2000년
7가지 색의 LED를 넣어 레인보우로 표현되는 胎는 자유로운 곡선 형태의 유기적인
선으로 이루어져 있고 胎와 인간상인 男과 女의 반복된 7개의 모듈의 형태는 자체의
증감을 갖고 역동적인 모습과 21개의 기본 실루엣으로 21세기의 관문을 의미한다.
투명 아크릴 판에 반복되는 男과 女 누드 드로잉으로 시각적 위치에 따라 자유롭게
변하게 된다.

판타지아-오늘을 여는 소리 – 구로 SK VIEW 미술장식품

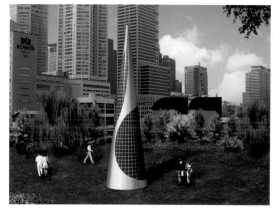

비상(飛上)하는 양천
에너지는 한데 얼려 화합하고 그 응축된 힘을 분출한다. 태극은 그
상징이다. 가장 강렬한 힘은 위로 솟아오르는 힘이다. 위로 휘감아
오르는 에너지는 이미 삶의 무게를 떨쳐낸 초월의 힘이기 때문이다.

예술의 삶은 이분법적으로 나눌 수 없다. 이러한 관점에서 작품은 현실의 상징과 관념의 상징이 중의적으로 담긴다. 옴파로스의 어원은 고대 그리스 신전에서 세계의 중심으로 여겨졌던 원추형 돌에서 유래된다.

옴파로스는 우주의 자양분을 공급하는 중심이고 피난처이며 세계의 배꼽이다. 배꼽을 통해서 만물이 생성되고 성장하듯이 지구의 배꼽을 의미한다. 천계, 지상계, 하계의 3계가 교차하는 지점으로 우주의 조화가 이뤄지고 신이 존재하는 성스러운 장소를 의미하기도 한다.

옴파로스가 상징적으로 의미하는 바와 같이 새로운 탄생과 발전을 이루어내고 우주 속의 휴식처가 된다는 의미로 설정했다.

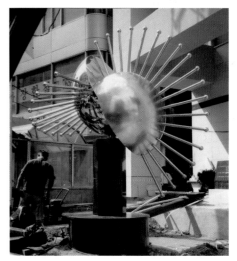

태양새, 알을 깨고 나오다 400.0×300.0×300.0cm, 스텐레스 & 석재 & 조명기구

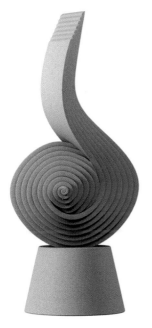

옴파로스 *Omphalos*, 130.0×310.0×100.0cm(좌대포함), 화강암

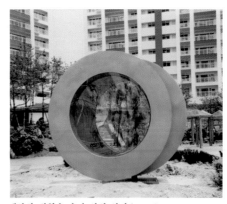

태양의 원형을 음과 양의 상징으로 표현하여 다시 하나가 될 때 완전한 에너지원으로 변화하고 인간의 꿈과 희망을 '태양'으로 모태로 하여 잉태하는 모습을 남고자 하였다.
용인 구성동아 APT, 2001년

5
.

풍경화

Landscape

낙동강 풍경
53.0×45.5cm,
Oil on Canvas,
1968

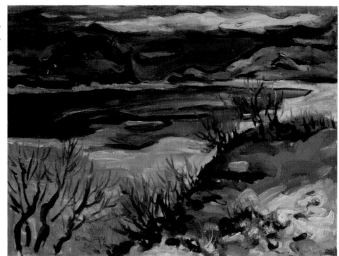

설경
91.0×73.0cm,
Oil on Canvas,
1978

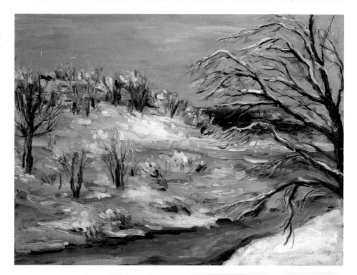

낙조
145.5×112.0cm,
Oil on Canvas,
1965

1969 사은회때, 이대원 선생님과 친구들

1979년 포항문화원에서 제1회 개인전

1981년 선화랑 전시, 오광수, 김문호, 김홍수 선생님과

1947 서울 출생
1969 홍익대학교 미술학부 서양학과 졸업

2014 제23회 개인전(AP갤러리)
　　　5인의 원로초대전(현진갤러리)
　　　홍익루트 기금마련전(AP갤러리)
　　　와우열전(호마미술관)
　　　싱가폴 뱅크 아트페어(Singapore)참가
2013 소품전(이브갤러리)
　　　2012~ 롯데백화점 문화센터 출강
2012 제22회 개인전(갤러리 썬)
　　　그랑팔레(Grand Plalais. France Paris)
2011 제21회 개인전(갤러리 Atti)
　　　Japan Korea 5인전(단성갤러리)
　　　프로하스(Flohas Museum) 현대미술관
　　　개관초대전
　　　홍익 루트展(공아트스페이스)
　　　홍천 대명 비발디파크 미술장식품 제작
2010 제20회 개인전(갤러리 라메르)
　　　Salon de printemps(세종문화회관)
　　　홍익 루트전(조선일보미술관)
2009 서울 성모병원 미술장식품 제작
2008 3인전(日本 미즈이 화랑)
2007 홍대 동문전(갤러리 라메르)
　　　2000 강남미술전
　　　2인전 '글이 있는 그림전'(31갤러리)
2006 구로 SK VIEW 미술장식품 제작
2005 제19회 개인전(예인화랑)
　　　양천구 상징 조형물 제작
2004 제18회 개인전(마로니에갤러리)
　　　종로 비즈웰 오피스텔 미술장식품 제작
2003 제17회 개인전(유나화랑)
　　　용인 구성 동아솔레시티 GATE 조형물 제작
　　　도봉구청 신청사 미술 장식품 제작
2002 제16회 개인전(예담성형외과)
　　　동아솔레시티 조형물 제작
2001 홍대 동문전(시립미술관)
　　　Miss Korea 심사위원
2000 분당 고속터미널 복합건물 조형물 제작
1999 제15회 개인전(조선화랑)
　　　제14회 개인전(갤러리 쉼)
　　　홍대 동문전(종로 갤러리)
　　　홍대 동문전(앞사나 갤러리)
　　　홍대 동문전(갤러리 쉼)
　　　레스토랑 <기파랑제> 벽면 설치작업

1999　NICAF 아트페어(日本동경) 참가
1998 제13회 개인전(앞산화랑)
1996 제12회 개인전(한림미술관)
1994 제11회 개인전(갤러리 쉼)
　　　제10회 개인전(유나화랑)
　　　제9회 개인전(가람화랑)
1982~1990 한국일보 문화센터 출강
1990 제8회 개인전(수병화랑)
1989 제7회 개인전(수병화랑)
　　　구상전 소품전(표화랑)
　　　홍대 동문전(미술회관)
　　　구상전(표화랑)
　　　그랑팔레(Grandpalais. France Paris) 참가
　　　한국 여류화가협회(문예진흥원 미술회관)
　　　Miss Korea 심사위원
1988 제6회 개인전(수병화랑)
　　　구상전 소품전(표화랑)
　　　홍대 동문전(서울 갤러리)
　　　여류화가전(동덕미술관)
　　　모성 타이틀전(수병화랑)
1987 제5회 개인전(유나화랑)
　　　구상전 소품전(표화랑)
　　　홍대 동문전(미술회관)
　　　한국 누드작가전(동덕미술관)
　　　구상전(미술회관)
　　　10인의 누드와 드로잉전(현대미술관)
1986 제4회 개인전(표화랑)
　　　누드드로잉전(아랍 문화회관)
　　　구상전 소품전(표화랑)
　　　홍대 동문전(미술회관)
　　　여류화가회(미술관)
　　　구상전(일본문화원)
1985 제3회 개인전(신세계미술관)
　　　<김령 누드드로잉 100선집> 열화당 줄간
　　　제34회 구상전 <비상>특선(미술회관)
　　　홍대 동문전(미술회관)
　　　정미회전(아랍 문화회관)
　　　신형상전(日本우에노미술관, 오사카미술관)
　　　MBC <오늘>다큐 출연
　　　한국기인열전(韓國奇人列傳. 선경식) 수록
1984 신형상전(미술회관)
　　　홍대 동문전(미술회관)
　　　제33회 구상전 <회귀> 특선(미술회관)
　　　정미회전(미도파 화랑)
1983 국제 친선 미술공모전 초대출품(디자인 포장센터)

제32회 구상전 신한상 수상(미술회관)
　　　정미회전(미도파 화랑)
　　　홍대 동문전(아랍 문화회관)
1982~1990 한국일보 문화센터 출강
1982 미국 Pratt Graphics Center (판화 수학)
　　　미국 Art Student League (Life drawing 수학)
　　　정미회전(미도파 화랑)
　　　홍대 동문전(아랍 문화회관)
1981 홍대 동문전(아랍 문화회관)
　　　제 30회 국전 <정>특선
　　　제2회 개인전(선화랑)
　　　<시가 있는 누드 화집>출간
　　　한국일보 삽화 연재
1980 한국 미협전(덕수궁 현대미술관)
　　　정미회전(동덕 미술관)
1979 제1회 개인전(포항문화원)
1977 재수원 홍대 동문 창립전(수원 크로바 백화점)
1976 한국미협 수원지부 미술전(수원 크로바 백화점)
1975 서양화 3인전(수원 크로바 백화점)
1969 홍익대학교 미술학부 서양화과 졸업
1968 신상 미술공모전 <원의 방정식>외 2점 입선
　　　동아 국제전 <무제> 외 2점 입선
1965 정신여자 고등학교 졸업
1962 정신여자 중학교 졸업
1947 서울출생

저서
시가 있는 누드 화집. 지하철문고 1981
김령 드로잉 100선집. 열화당 1985

작품소장저
내포신도시 빌앤더스 조형물(2014)
홍천 대명 비발디파크 체리동(2011)
서울성모병원(구 강남성모병원) 미술장식품(2009)
양천구 상징조형물(2005)
구로 SK VIEW 미술장식품(2006)
종로 비즈웰(오피스텔) 조형물(2004)
용인 구성 동아 솔레시티 게이트 조형물(2003)
도봉구청(신청사) 미술장식품(2003)
용인 동아 솔레시티 조형물(2002)
분당 고속터미널 복합건물 조형물(2000)

1975년 수원크로바 백화점 전시장에서 삼인전-김원
선생님과

1980년 정신미술부 출신소임인 정미회창립전에서 박서
보선생님과 동덕미술관에서

1981년 아람문화회관에서-홍대동문창립전-이대원,
김원 선생님과 함께

김령 | Km Lyoung (金 鈴)

Mobile 010.3730.0219
Email kim@kimlyoung.com
Hompage www.Kimlyoung.com

Books
Nude Collection with Poem 1981
Kim Lyoung 100 Drawings 1985

Artwork Location
Naepo City Villndus sculpture (2014)
Hongcheon Daemyung Vivaldi Park
 Cherry Dong (2011)
Seoul St. Mary's Hospital art decoration (2009)
Yangchun-ku symbol sculpture (2006)
Guro SK VIEW art decoration (2006)
Jongro Bizwell Officetel sculpture (2004)
Yongin Gusung Donga Solecity
 gate sculpture (2003)
Dobong-ku Government Building art
 decoration (2003)
Yongin Donga Solecity sculpture (2002)
Bundang Express Terminal Complex
 sculpture (2000)

Profile
2014 23th Solo Exhibition (AP Gallery)
 5 Artists Senior Invitation Exhibition
 (Hyunjin Gallery)
 Hongik Root Funding Exhibition
 (AP Gallery)
 Wow Biographies Exhibition
 (HOMA Gallery)
 Singapore BANK ART FAIR
2013 Props Exhibition (Eve Gallery)
2012 Lotte Department Store

Culture Center Lecturer
 22nd Solo Exhibition (Gallery Sun)
 Grand Plalais (Paris, France)
2011 21st Solo Exhibition (Atti Gallery)
 Korea-Japan 5 Artists Exhibition
 (Dansung Gallery)
 Flohas Museum Opening Exhibition
 Hongik Root Exhibition
 (Gong Art Space)
 Hongcheon Daemyung Vivaldi Park
 (Cherry blg) Art Decoration Production
2010 20th Solo Exhibition (La Mer Gallery)
 Salon De Printemps (Sejong Center)
 Hongik Root Exhibition
 (Chosun Ilbo Art Museum)
2009 Seoul St. Mary's Hospital
 Art Decoration Production
2008 3 Artists Exhibition
 (Mizui Gallery, Japan)
2007 Hongik University Alumni Exhibition
 (La Mer Gallery)
 2000 Kangnam Art Exhibition
 2 Artists Exhibition 'Painting with
 Essay' (31 Gallery)
2006 Guro SK VIEW
 Art Decoration Production
2005 19th Solo Exhibition (Yein Gallery)
 Yangchun-ku Symbol Sculpture
 Production
2004 18th Solo Exhibition
 (Marronnier Gallery)
 Jongro Bizwell Officetel
 Art Decoration Production
2003 17th Solo Exhibition (Yuna Gallery)
 Yongin Gusung Donga Solecity Gate
 Sculpture Production

Dobong Government Building
 Art Decoration Production
2002 16th Solo Exhibition
 (Yedam Plastic Surgery)
 Donga Solecity Sculpture Production
2001 Hongik University Alumni Exhibition
 (City Museum)
 Miss Korea Contest Judge
2000 Bundang Express Terminal Complex
 Sculpture Production
1999 15th Solo Exhibition (Chosun Gallery)
 14th Solo Exhibition (Shuim Gallery)
 Hongik University Alumni Exhibition
 (Jongro Gallery)
 Hongik University Alumni Exhibition
 (Apsana Gallery)
 Hongik University Alumni Exhibition
 (Shuim Gallery)
 Restaurant 'Kiparanje'
 Wall Installation
 1999 NICAF Art Fair (Tokyo, Japan)
1998 13th Solo Exhibition (Apsan Gallery)
1996 12th Solo Exhibition (Hanlim Gallery)
1994 11th Solo Exhibition (Shuim Gallery)
 10th Solo Exhibition (Yuna Exhibition)
 9th Solo Exhibition (Karam Gallery)
1982~1990 Hankook Ilbo Culture Center
 Lecturer
1990 8th Solo Exhibition (Subyung Gallery)
1989 7th Solo Exhibition (Subyung Gallery)
 Design, Props Exhibition (Pyo Gallery)
 Hongik University Alumni Exhibition
 (Art Hall)
 Design Exhibition (Pyo Gallery)
 Grandpalais (Paris, Grance)
 Korean Women Artist Association

1985년 신세계 전시 프랑스 문화원장 슈에르브 내외

1999년 조선화랑 조수미, 이길원, 김이연 문인들과 함께

2003년 유나화랑 전시-김기복 선생님과

Exhibition (KCAF Art Hall)
Miss Korea Contest Judge
1988 6th Solo Exhibition (Subyung Gallery)
Design, Props Exhibition (Pyo Gallery)
Hongik Univeristy Alumni Exhibition
(Seoul Gallery)
Women Artists Exhibition
(Dongduk Gallery)
Mosung Title Exhibition
(Subyung Gallery)
1987 5th Solo Exhibition (Yuna Gallery)
Design, Props Exhibition (Pyo Gallery)
Hongik University Alumni Exhibition
(Art Hall)
Korea Nude Artist Exhibition
(Dongduk Gallery)
Design Exhibition (Art Hall)
10 Artists Nude Drawing Exhibition
(Hyundai Gallery)
1986 4th Solo Exhibition (Pyo Gallery)
Nude Drawing Exhibition
(Arab Culture Center)
Design, Props Exhibition (Pyo Gallery)
Hongik University Alumni Exhibition
(Art Hall)
Women Artist Association Exhibition
(Art Hall)
Design Exhibition
(Japan Culture Center)
1985 3rd Solo Exhibition (Shinsegae Gallery)
Published Kim Lyoung Nude Drawing
100 Collection
34th Gusangjeon <Bisang> Excellence
Award (Art Hall)
Hongik University Alumni Exhibition
(Art Hall)
Chungmihoe Exhibition
(Arab Culture Center)

New-Shape Exhibition
(Ueno Gallery, Osaka Gallery, Japan)
Appeared in MBC Documentary
<Today>
Included in The Modern Biographies of
the Eccentric (Sun Kyung-sik)
1984 New-Shape Exhibition
(Arab Culture Center)
Hongik Alumni Exhibition (Art Hall)
33rd Gusangjeon <Return> Excellence
Award (Art Hall)
Chungmihoe Exhibition
(Midopa Gallery)
1983 International Exhibition Contest
Invitation (Design Packaging Center)
32nd Gusangjeon <Shimsang> Shinhan
Award (Art Hall)
Chungmihoe Exhibition
(Midopa Gallery)
Hongik University Alumni Exhibition
(Arab Culture Center)
1982~1990 Hankook Ilbo Culture Center
Lecturer
1982 Studied Engraving at Pratt Graphics
Center US
Studied Life Drawing at Art Student
League of New York
Chungmihoe Exhibition

1961년 중학교2학년, 덕수궁에 야외스케치

(Midopa Gallery)
Hongik University Alumni Exhibition
(Arab Culture Center)
1981 Hongik University Alumni Exhibition
(Arab Culture Center)
30th National Contest <Chung>
Excellence Award
2nd Solo Exhibition (Sun Gallery)
Published Nude Collection with Poem
Published Illustration on Hanook Ilbo
1980 Korean Fine Arts Association Exhibition
(Duksugoong Hyundai Gallery)
Chungmihoe Exhibition
(Dongduck Art Museum)
1979 1st Solo Exhibition
(Pohang Culture Center)
1977 Hongik University Suwon Alumni
Exhibition
(Suwon Clover Department Store)
1976 Korean Fine Arts Association Suwon
Branch Exhibition
(Suwon Clover Department Store)
1975 3 Artist Painting Exhibition (Suwon
Clover Department Store)
1969 BFA in Painting, Hongik University
College of Fine Arts
1968 Selected at Shinsang Art Contest
(3 artworks including Equation of Circle)
Selected at Donga International
Exhibition (3 artworks including
Untitled)
1965 Graduated from Chungshin Women's
High School
1962 Graduated from Chungshun Women's
Middle School
1947 Born in Seoul, Korea